清云明月

孙嘉英作品集

U0330166

中国建筑工业出版社

图书在版编目（CIP）数据

清云明月 ： 孙嘉英作品集 / 孙嘉英著. —— 北京：
中国建筑工业出版社， 2013.10
ISBN 978-7-112-15779-2

Ⅰ. ①清… Ⅱ. ①孙… Ⅲ. ①艺术－设计－作品集－
中国－现代 Ⅳ. ①J121

中国版本图书馆CIP数据核字(2013)第197794号

责任编辑：费海玲　杜一鸣
装帧设计：肖晋兴
责任校对：肖　剑　刘　钰

清云明月
孙嘉英作品集
＊
中国建筑工业出版社出版、发行（北京西郊百万庄）
各地新华书店、建筑书店经销
北京画中画印刷有限公司印刷
＊
开本：880×1230毫米　1/16　印张：10¹/₂　字数：252千字
2013年8月第一版　2013年8月第一次印刷
定价：106.00元
ISBN 978-7-112-15779-2
(24528)

孙嘉英

—

简介

清华大学美术学院副教授 硕士
中国国家宝石监测培训中心客座教授
中国宝玉石协会首饰设计委员会副主任委员
中国金币金色文化艺术大赛评委
"中国金都杯"中国国际黄金首饰设计大赛1-7届评委
中国雕塑学会会员

研究方向:金属造型艺术设计与理论研究(首饰、雕塑、纪念币)

学术成果

雕塑作品《梦》入选"全国女美术家作品展",并被中国美术馆收藏;
雕塑作品《炼》入选"全国体育美术作品展"(上海),获北京市体育美术作品一等奖、98"槐花杯"首届全国环境雕塑设计大赛优秀奖;
获"二〇〇六客登庸·怀素杯形象中国暨第二届中国国际造型师电视大赛"行业贡献奖,2006;
首饰装置作品《乐在其中》入选"中国当代金属艺术展",获优秀奖,2013;
与国家级花丝镶嵌非遗传人马福良合作设计制作的首饰系列《吉祥八宝》,荣获金奖,2013;
首饰系列作品《组歌》入选"首届北京国际设计三年展"/"第十一届全国美术展览",2009-2011;
首饰系列作品入选"第三届艺术与科学国际作品展",2012;
金属作品入选"正在改变的传统——中国当代工艺美术展",2012;
作品参加联展"如此芬芳——中国著名女画家六人展",2013;

作品参加联展"中俄女艺术家作品展"，2006；

参加第29届奥林匹克纪念币后期设计与修改工作，2004（中国人民银行发行）；

中国人民抗日战争暨世界反法西斯战争胜利六十周年银币设计，2006（中国人民银行发行）；

参加第29届奥林匹克纪念钞后期设计与修改工作，2007（中国人民银行发行）；

2007世界夏季特殊奥林匹克运动会纪念金银币设计，2007（中国人民银行发行）；

设计、浮雕制作《郑可》大铜章，2009（北京华波大铜章艺术网、法国大铜章网发行）；

设计、浮雕制作纪念币《洛神赋》，1992（中国人民银行发行）；

《清华大学建校100周年纪念章》，2011（法国大铜章网发行）；

《清华大学建校100周年纪念邮册》，2011（北京卡帕文化公司/中国人民邮政发行）；

《建党90周年纪念邮册》，2011（北京卡帕文化公司/中国人民邮政发行）；

《第三世界科学发展总统（主席）纪念章》，2012（中国科学院）

《首饰礼品》，2012（北京清尚建筑工程有限公司）

主要论著

《装饰雕塑设计——浮雕》（获教育部优秀教材奖，2002）	黑龙江美术出版社，1996	
《建筑素描技法》（武汉大学推荐书目）	长春出版社，1997	
《线绘造型基础——速写》/ CD-ROM	清华大学出版社，2003	
《首饰艺术——21世纪高等院校艺术设计专业教材》	辽宁美术出版社，2006、2008、2009	
《速写》	清华大学出版社，2010	
《中国民间美术,民间佩饰》（主编） CD-ROM	人民美术出版社，1999	

论文发表

创意无限——当代新首饰的表现语汇	《中国珠宝首饰报》，2003
纽约，首饰的海洋	《中国宝石》，2005.3 /《中国黄金珠宝》，2005

介绍文章

祝大年、权正环、袁运甫、朱曜奎题字，1982年

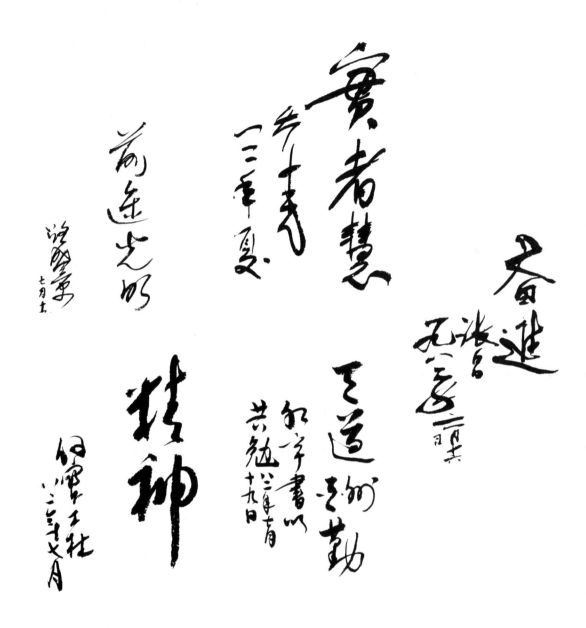

乔十光、何宝森、张锠、路盛章、杜红宇题字，1982年

目录

序

到另一个艺术星球去
——孙嘉英《清云明月》艺术作品观后感

2010年的秋天，我走进孙嘉英老师的工作室，看到来自各系的学生，二十几个人围坐在一张桌子旁，上孙老师的首饰艺术选修课。嘉英兴奋地向我介绍着学生为亲人、朋友、自己所做的戒指、手镯，夸耀这些作品样样别出新裁，件件动人漂亮。

我边听边看，顺手端起嘉英的一尊不锈钢小雕塑《炼》，那是绸舞，狂草！水、月、风的流动，通透、清澈，一切在亢奋中飞翔，刹那间与永恒相连。

嘉英刚强，嘉英有自己的艺术追求和理想，她从不受市场的限制，也不受清规戒律的制约，她说："没有什么能阻挡对自由的向往"。

她曾是艺术大师郑可先生的研究生，研学圆雕、浮雕、首饰、壁画、陶瓷、纪念章、纪念币等艺术与设计多年，如今在知天命之年，嘉英自由穿行于雕塑、首饰间，成为金工、首饰与雕塑集一身的艺术家，这是学界少有的。

看她的首饰设计，《山花烂漫》、《马蹄声碎》、《大河上下》、《清云明月》等一系列作品，原始质朴，现代简约，自然清丽，偶发神奇。从不着意工艺技巧的炫耀，也不张扬流光溢彩的凡俗。

自古，首饰象征着通天的心镜和灵物，藏有人与神对话的秘密，记载着生命的密码和情思。它和雕塑本属同根同源，却被后人渐渐分离。今天嘉英梦游于苍茫微渺的远古混沌中，又坚实行走在分明的现代里，岩画、玉雕、象形文字、石刻都被她艺术的激情和理想融化，流滴在层层叠叠的蜡缝里，凝聚在云月升腾的浪花间，有序又无序，充实又空灵，个个如星球般相互照亮。

从中我似乎看到，嘉英手捧云月，走在春天的桃林里，迎送着一匹从天边岩画上走来的白马，驮着白云和明月，走过路隘林深处，蓝蓝的，四周星光滔滔，珍珠、翡翠、水晶、玛瑙……铺就了一条没有终点的通天路，嘉英望着它，心怀云月，静静地倾听到一个声音："越过茫茫宇宙，到下一个星球去，到最后一个星球去"。清云明月热泪汪汪，一个首饰的艺术宇宙，人神对话的世界，跳跃在嘉英的心里，嘉英深层潜意识的艺术灵觉和生命被照亮。

嘉英离古人很近，所以她的艺术也就更加现代和时尚。她的每件作品，无论手镯、戒指、挂件、雕塑，都是由雕蜡、捏蜡、滴蜡、堆蜡等热熔工艺因势利导而生成，随心性，随物性，一切造型均诞生于她即兴游乐中，纯化于诗意的想象里。首饰已成为她生命内在循环的血液，自然而然；首饰也像她养育的儿女，永远带着她的天赋和秉性。

大雕塑是一个生命，小戒指也是一个生命，生命内在的同一性，比它外在的多样性和特殊性还令人吃惊，世人却划出很多界限，嘉英不凡，她打通了雕塑和首饰长期分裂的局面，让《八千里路云和月》行游于雕塑和首饰间，既让一枚戒指闪烁在手指上，又为一尊雕塑屹立天地间。有限通向了无限，首饰与雕塑相互绵延，生于自然深处，燎原在艺术家心田。

目前，嘉英的工作室，选修首饰艺术的同学越来越多，遍布各专业，他们在好奇中，用首饰倾诉着自己的情感和愿望。首饰艺术已成为学生们跨界的艺术旅行，同学们从中发现了没有走过的路，相遇了没有看到的自己，饱尝了艺术创造的惊喜。嘉英不骄傲，她仍然在夸耀学生。带他们走向另一个艺术的星球。

刘巨德
2013年8月20日于荷清苑

我的"梦"

　　当下中国，是一个到处谈论"梦"的时代。我时常在想在问自己：我的"梦"在哪里？好像我从来就没有过什么"梦"，虽然在生活中几乎天天从梦中醒来。

　　记得20个世纪70年代中期，一位邻家女孩问过我："你想上大学吗"？我断然摇着头回答她说："不想！"因为在当时对我来说这是不可能的事，所以想都不敢想。之后，随着时间的快速推移，在匆忙之中，好像也来不及做什么"梦"。

　　或许在这期间也有过不少的"梦"，比如：考上大学、留校、做郑可先生的研究生等等，但可能由于都迅速实现了，没有什么太大的难度，所以，也没有构成所谓的"梦"，令我梦牵魂绕。

　　现在细细想来，对于我来说，可以称之为"梦"的恐怕只有屈指可数的几个。

　　我的第一个"梦"，应该是在20世纪80年代。那时中国正处在出国热的高潮，当时被一本《青云直上》的书所深深吸引，书中介绍了各种人物，讲述的是关于实现"美国之梦"的经历。那时，脑海中浮现的梦想，常常使我飘飘然……第二个纯属私人化的"梦"，体现在1995年创作的木雕作品——《梦》之中。这件参展后被中国美术馆收藏的作品，凝结着我在那个时期所有的情感与生命中所追随的"梦"想。"有所作为"，应该算是第三个梦吧。这个"梦"，在我的心底深藏久远。从小到大，它一直在我的潜意识中存在。从幼时画画起，到一路征途中历经的坎坎坷坷，她时刻陪伴着我，激励着我，使我不断地、努力地探索与自我超越。

　　这个被称为"足迹"的作品展，是我30余年来在艺术造型、艺术创作设计与教学实践领域里上下求索所留下的部分印迹。

　　"清云明月"作品集，由创作、设计作品与文集组成，收录了多年以来我在艺术设计、艺术创作与教学实践领域里上下求索留下的部分印迹。

在雕塑《冬》作品前 1987年

书中收录的作品主要由4部分组成：

1. 纪念币/章：1996年开始，本人与中国金币总公司合作，有幸见证并参与了中国纪念币/章的发展进程，其中包括参加第29届奥运纪念币/钞的设计工作；

2. 雕塑/首饰：作为第一个中国本土首饰研究生，见证并参与了中国首饰设计领域的发展进程；同时，在此部分中，探讨了首饰表达语汇的拓展，以及跨界的可能性；

3. 图稿：图稿的表现主要靠的是速写的功力。老先生们教学的精髓，在这里可见一斑；

4. 首饰教学社会实践：关注社会应该成为我们的责任。艺术设计不应脱离社会，教育也不应该仅仅停留在技能。在干中学，在学中干，紧跟时代，自强不息！本人教授的学生有的来自美术学院各个专业，有的则来自清华大学文科、理工科，或医学院等，如何应对不同的教学对象，一直是我反复考虑的重点，教学模式为之也不断改进。我认为，只要心中有学生，就有为之相适应的教学方式。

在此，还要深深感谢原中央美术学院特种工艺系（装饰艺术系）——我的老师们曾给予我的力量与知识，他们的主张与教诲一直珍藏在我的心底！

同时感谢：清华大学美术学院工艺美术系、中国印钞造币总公司、中国金币总公司，以及我的家人、朋友们对我的一贯支持与信任！

孙嘉英

2013.7于北大中关园

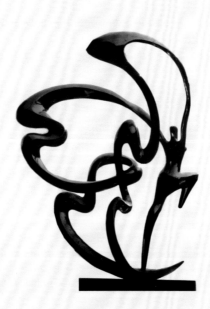

雕塑

清华大学建校100周年纪念大铜章

铜　10cm×10cm　2011年

设计：孙嘉英
雕刻：孙嘉英　陆永庆
题字：徐冰
背景书法：武元子
监制：清华大学百年校庆组委会办公室
策划：法国铜章网
铸造单位：上海新世纪纪念章有限公司

纪念章直径为100毫米，寓意百年校庆。形制为方形，含"方方正正"的寓意，表现了清华大学治学严谨的学风。正面图案由庄严雄伟的清华大礼堂、日晷、毛泽东题字、校庆图标、年号等元素组成，象征着清华大学在教育史、科学史、学术史上所创造的杰出成就，以及清华人坚定、朴实、不屈不挠的性格。此外，顶天的清华大礼堂爱奥尼石柱蕴含着清华大学为国家和民族不断培养着栋梁之材的寓意。

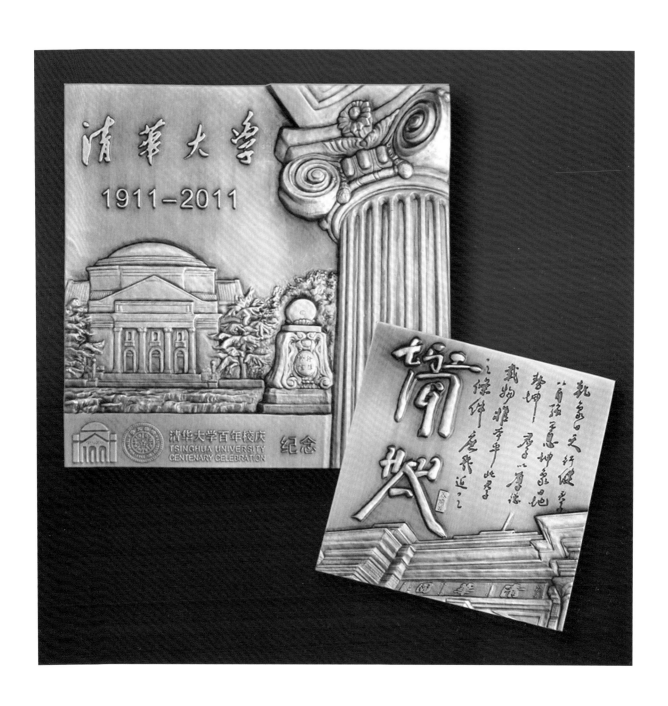

郑可

青铜　40cm×40cm×2.5cm　2001年

郑可先生是中国现代艺术设计教育先驱，此作品为
纪念郑可先生100周年诞辰而作。作品技法采用"纳
光纳阴"法及结构法，通过对郑先生的肖像、作品
等方面的刻画，力图反映其教学理念，以及对事业
无私的奉献精神。严峻的面部神情，透视出先生的
坎坷人生。

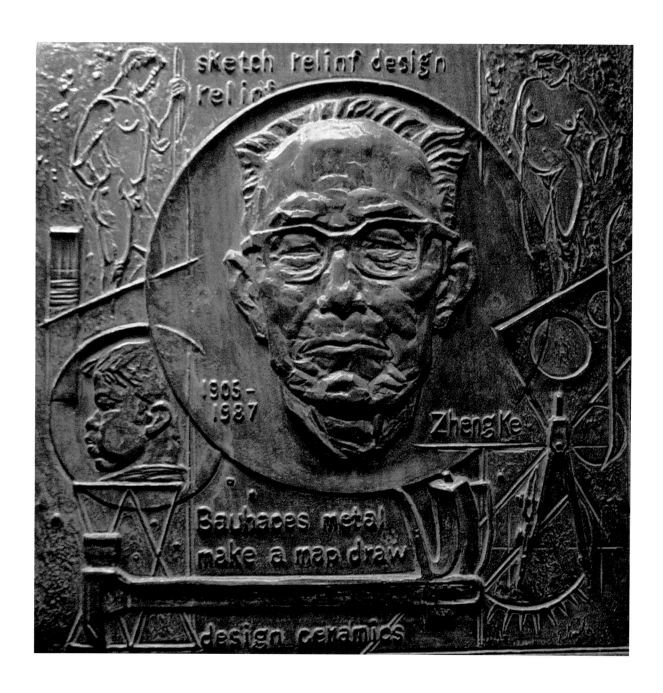

炼

不锈钢　50cm×40cm×30cm　1997年

入选全国体育美术作品展（上海），获北京市体育
美术作品一等奖、98"槐花杯"首届全国环境雕塑
设计大赛优秀奖。
舞者如同展翅高飞的海燕，在暴风雨中自由翱翔。
"没有什么能够阻挡对自由的向往……心中那自由
的世界，如此清澈高远……"

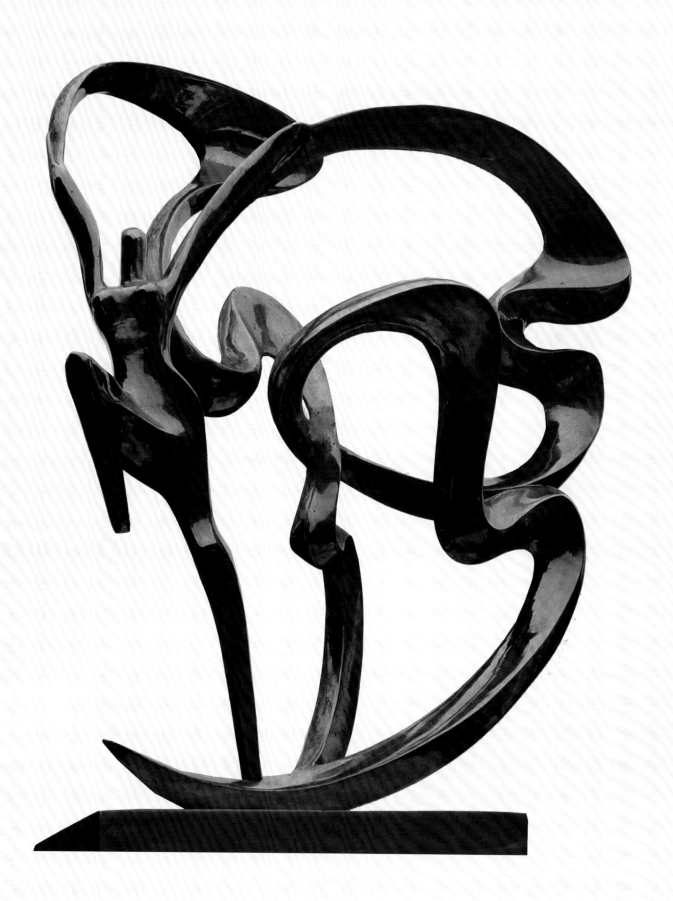

八千里路云和月

不锈钢　120cm×70cm×50cm　2009年

雕塑原型，来自作者于2004年创作的银戒指造型《云月之舞》：利用材料成型的特性，取得流动的感觉，使戒面造型的曲线运动，形成一种自由精神上的表现；此形态转换到雕塑造型中，别有一番风味与情趣。舒展的一抹流云，飘落到月亮之上，好似某天在天空中看到的景象，有巧合有必然，天意也！

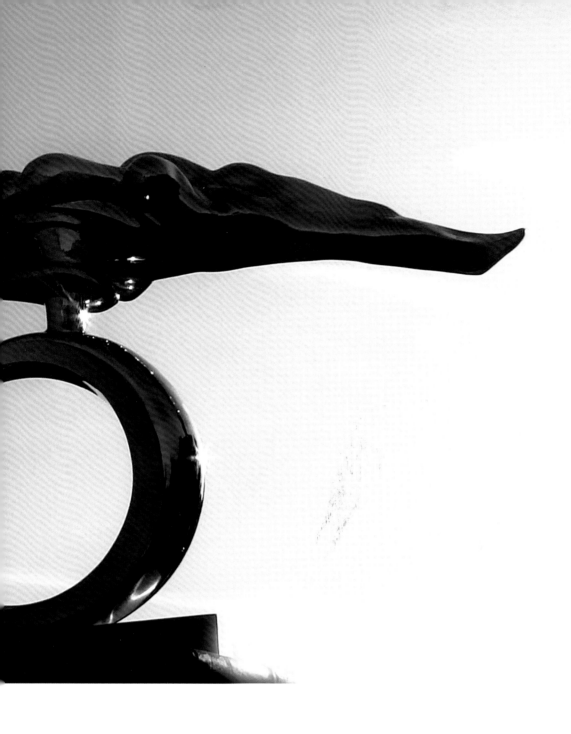

欢乐中华

中国贸易促进委员会铜浮雕壁画 700cm×300cm 2004年

铜浮雕壁画《欢乐中华》于2004年完成，经历了2年
的时间。浮雕放大过程很顺利，但工作环境十分艰
苦：寒冷且透风，给前来审稿的中国贸促会的万季飞
会长留下了深刻印象（在2007年又找我设计壁画时，
他仍旧清晰地记得当时的情景）。在壁画竣工之际，
作者与万会长及相关领导一起合影留念（左3：万会
长；左4：孙嘉英）。

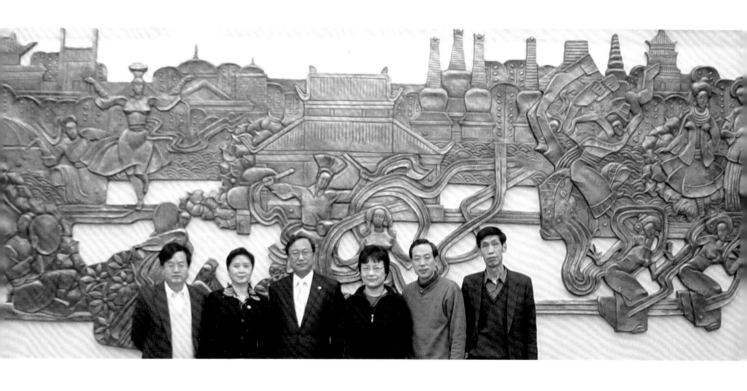

与张德华老师在中央工艺美术学院门前
合影 1997年
在创作李大钊雕像的后期，得到著名雕
塑家张德华老师的大力支持与帮助。

李大钊

大理石 120cm×100cm×50cm 1998年

大连英雄纪念公园

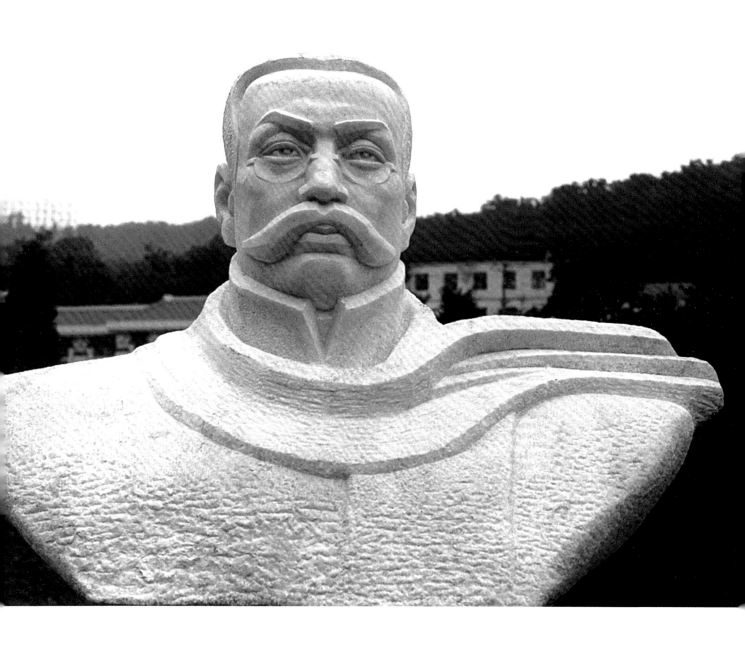

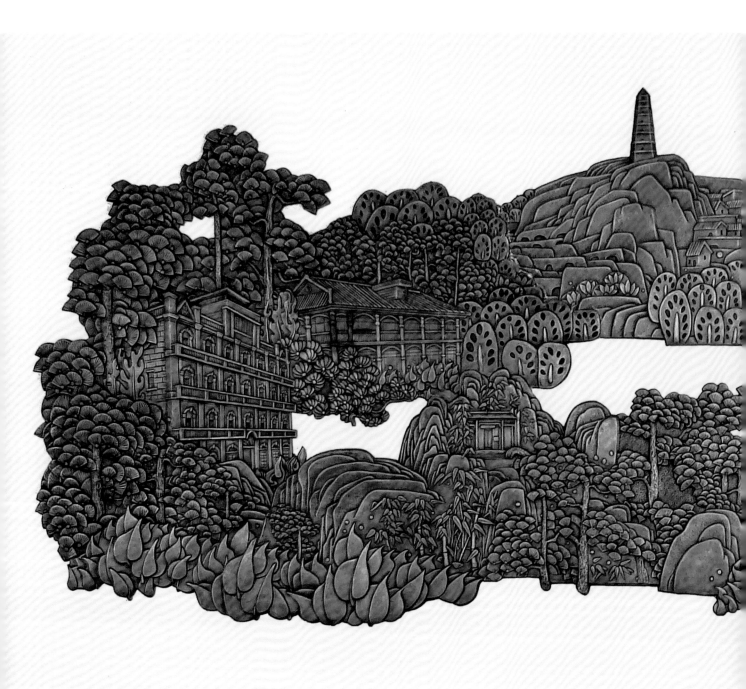

万水千山

浮雕壁画 铜 700cm×300cm 2008年

壁画的构图采用散点式，用山水、植物将建筑贯穿形成椭圆形联系在一起。图形中间采用镂空处理，形成极为珍贵的虚空间。利用浅暖灰色大理石墙为背景，使画面中的水与天成为一色，虚与实有机融合，实体物象清晰可辨。当光源减弱时，还可产生如黎明般的"透光"感觉，与主题吻合，又不受光线的制约。

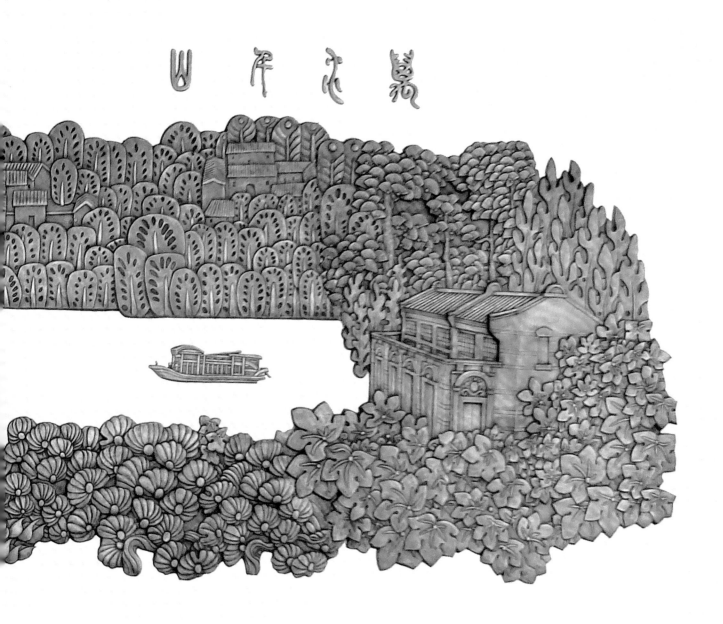

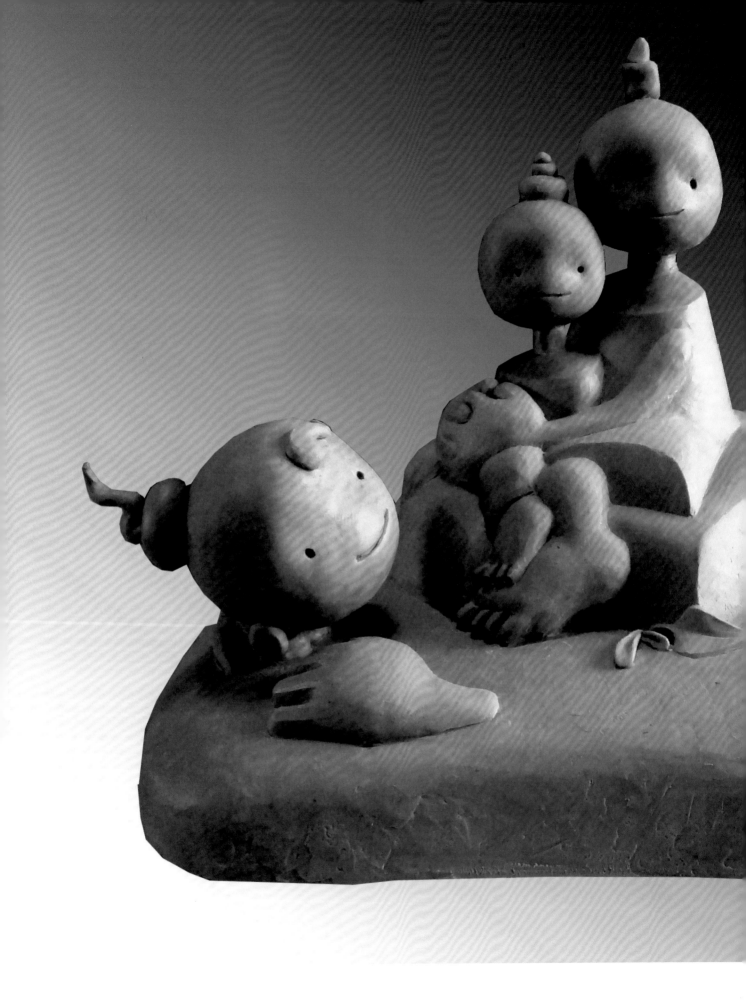

我们的故事——骑大马

铜 22cm×18cm×16cm 2013年

《骑大马》来自生活中的亲子嬉戏，来自创作者心灵的深处。它以一个母亲的独特视角，展现了母女之间自然、纯净、亲密的情愫。圆雕与浮雕的结合运用，使人物之间构成紧密而温暖的感觉；形体的扭动、视觉的空间，形成了一个流动又聚集的场：其中凝结着血浓于水的骨肉亲情。

我们的故事——宝贝

铜 22cm×18cm×16cm 2013年

《宝贝》来自生活中的亲子嬉戏，来自创作者心灵的
深处。它以一个母亲的独特视角，展现了母女之间自
然、纯净、亲密的情愫。

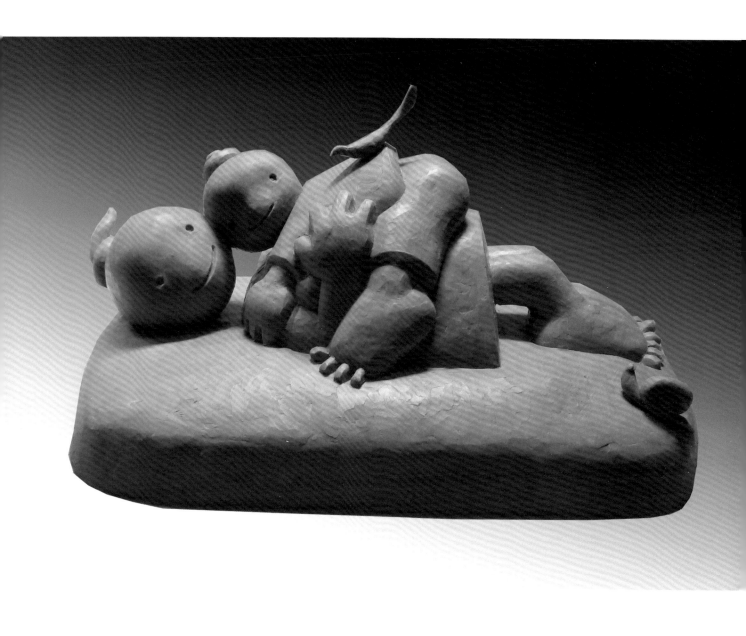

梦

木雕　直径60cm　1996年

1996年入选全国女美术家艺术作品展，并被中国美术馆收藏。

浮雕表现女性孕育新生命时所产生的幸福感与对新生命的憧憬。造型中既有陕北民间剪纸的踪影，又有苗族花鸟纹样的元素。对称式的构图，突显出孕育中的女性庄重神圣的形象。浮雕运用"透"的语言，增强了轮廓的清晰度，使视觉感到轻松，物象变得更易于识别。

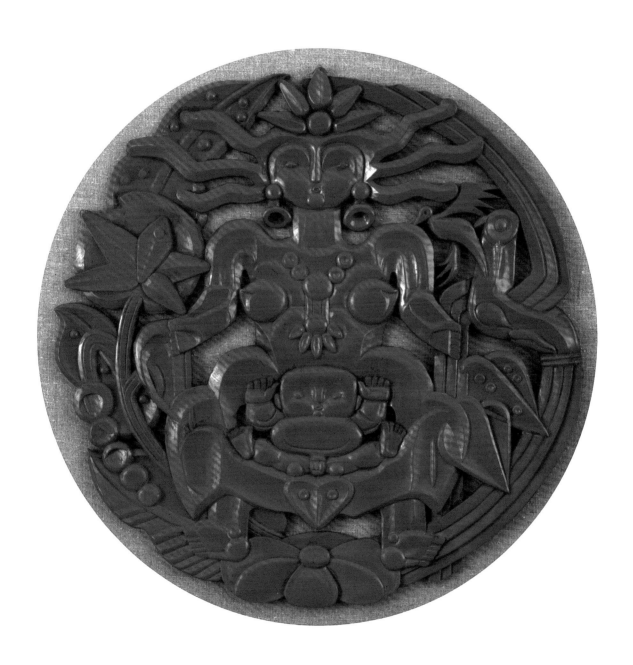

幻

木雕 直径60cm 1996年

是《梦》的姊妹篇，表达了女性孕育新生命时所体验
到的充实与幻觉的感受。通透的表现手法，使形体相
互间自然融合、穿插。表现一种自由、浪漫、天人合
一的意境。

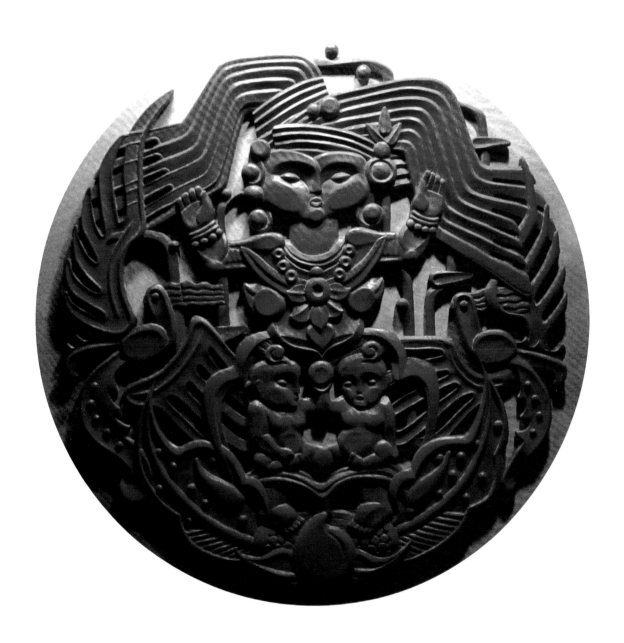

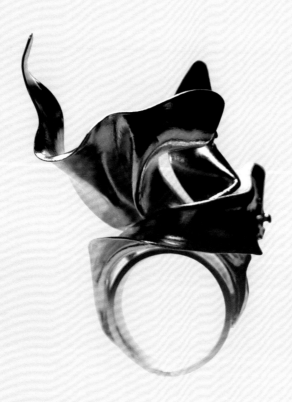

首饰

组歌
路隘林深、马蹄声碎、大河上下、
山花烂漫

2009年

通过首饰造型语汇，根据毛泽东诗句中的意境，采用文字
与图形构成，具象与意象交融，艺术与实用结合的表现手
法，折射中国历史的精彩瞬间。组歌前两部分——路隘林
深、马蹄声碎，表现中国历史时期的艰苦岁月；组歌后两
部分——大河上下、山花烂漫，表现祖国山河及新中国生
机盎然的景象。

组歌——路隘林深

银手镯、珍珠、翡翠、水晶 直径7cm 2009年

采用文字：石、林、草和来自于远古时期岩画的人、
马形态，组合成手镯的造型，表现山路陡峭、道路曲
折的环境。

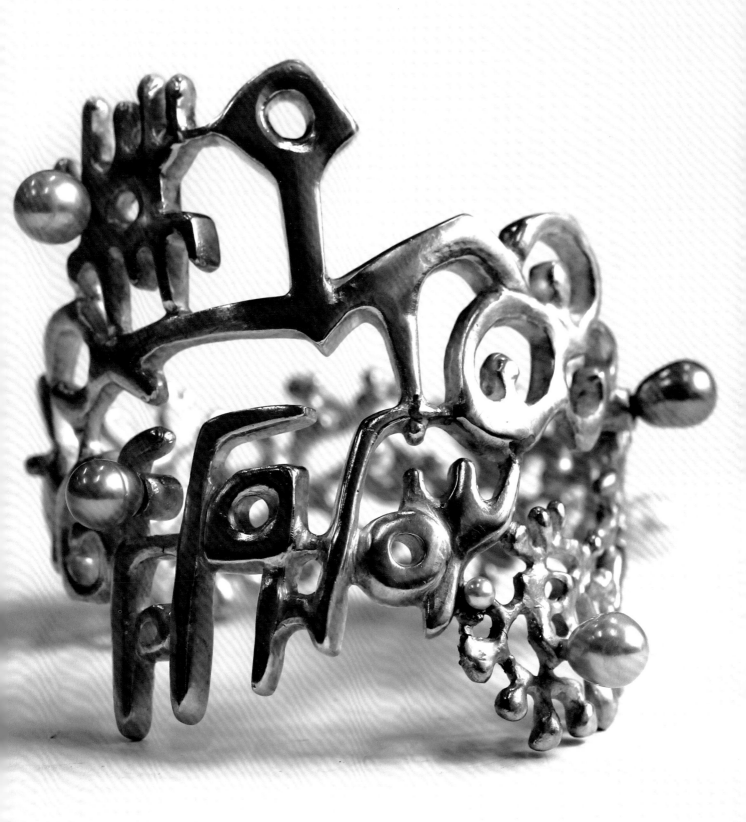

组歌——路隘林深

银别针、珍珠　6cm×3cm　2009年

由石字构成的别针，象征着崇山峻岭
"路隘林深苔滑"。

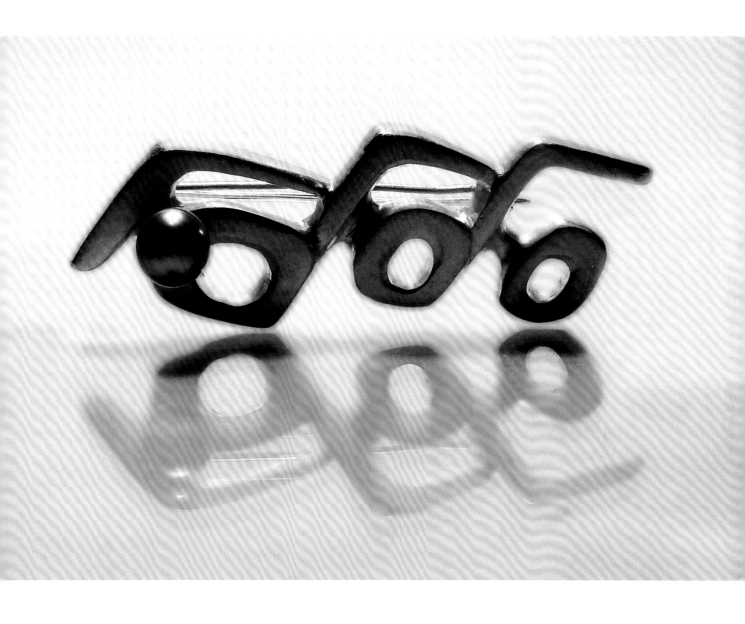

组歌——路隘林深

挂件 银、珍珠、红宝石 5cm×3cm 2009年

两件组合式挂件，表现环境的险恶与曲折。

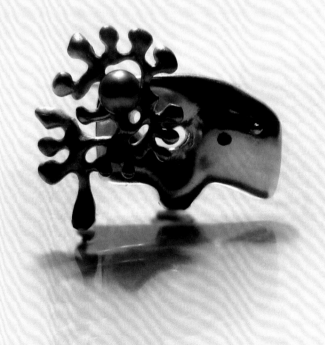

组歌——路隘林深

银戒指、珍珠、翡翠　3cm×4.8cm　2009年

表现手法：采用自然、偶发形态，折射艰险的环境。

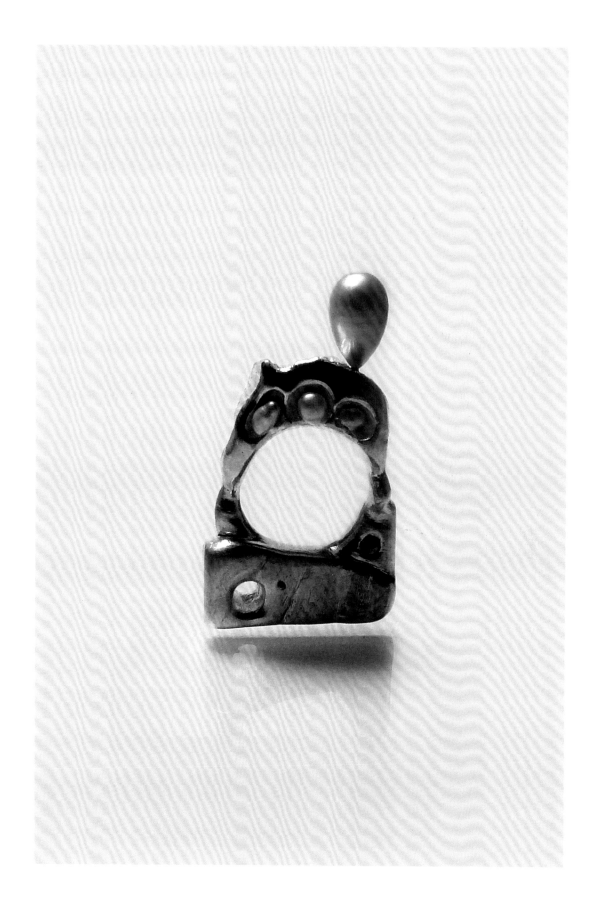

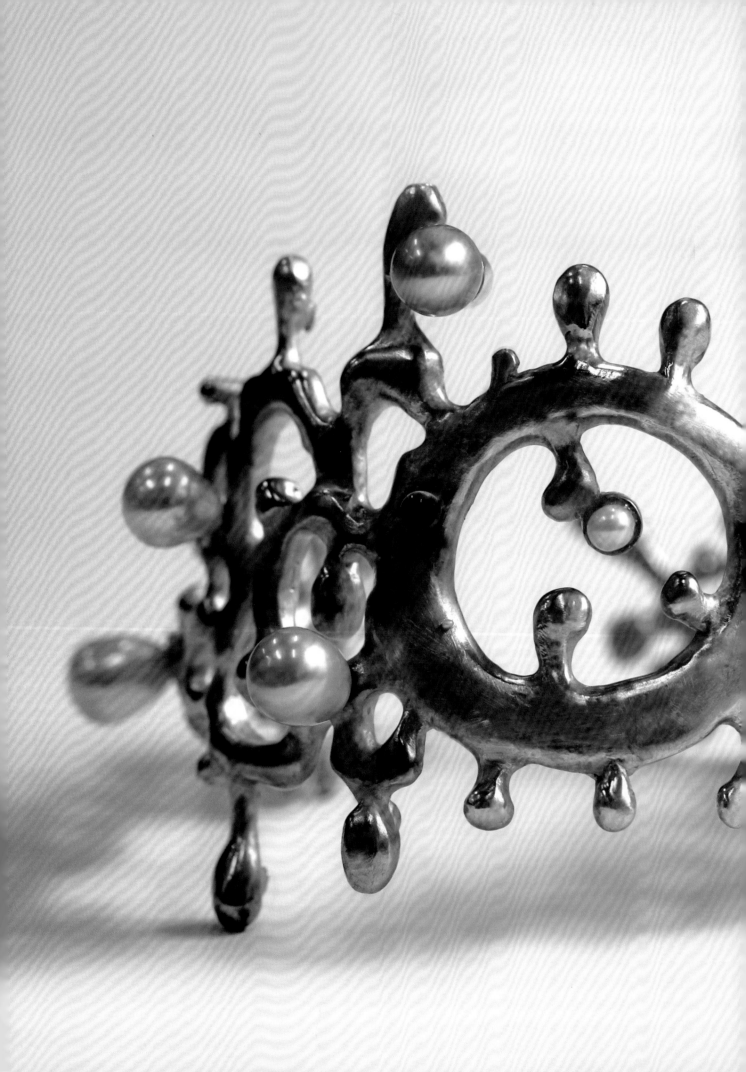

组歌——马蹄声碎

银手镯、珍珠、水晶 直径7cm 2009年

远古岩画马蹄造型与意象的自然造型相融合，构
成具有空灵感的形态。

组歌——马蹄声碎

挂件、别针　银、珍珠、翡翠　10cm×5.5cm　2009年

采用文字"云"、"月"与岩画大雁造型，表现毛泽东在同一
首诗中的意境：西风烈，长空雁叫霜晨月。霜晨月，马蹄声
碎，喇叭声咽。

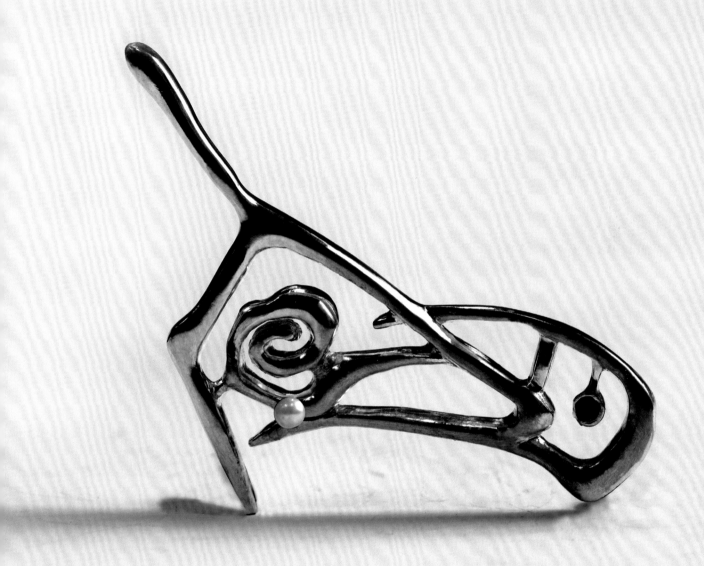

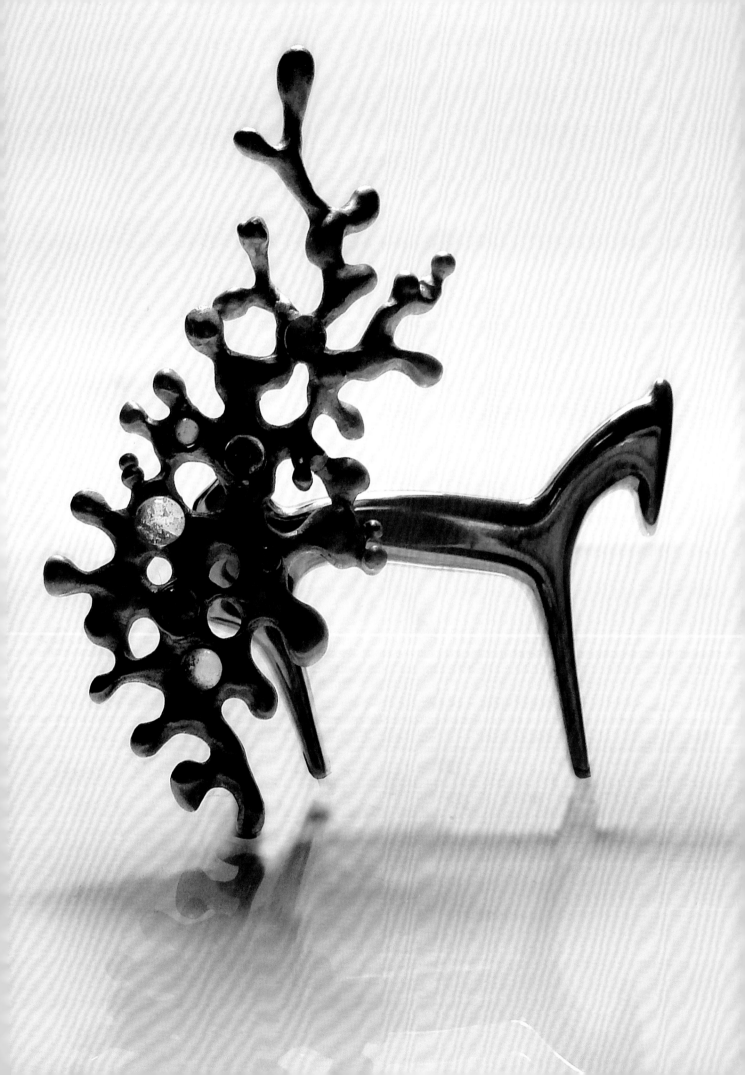

组歌——马蹄声碎

挂件 银、珍珠、玻璃 10cm×10cm×2cm 2009年

两件组合式挂件。由远古岩画马的形态与意象的自然造型组成。

组歌——马蹄声碎

戒指　银、珍珠、蓝宝石　3cm×4cm×3cm　2009年

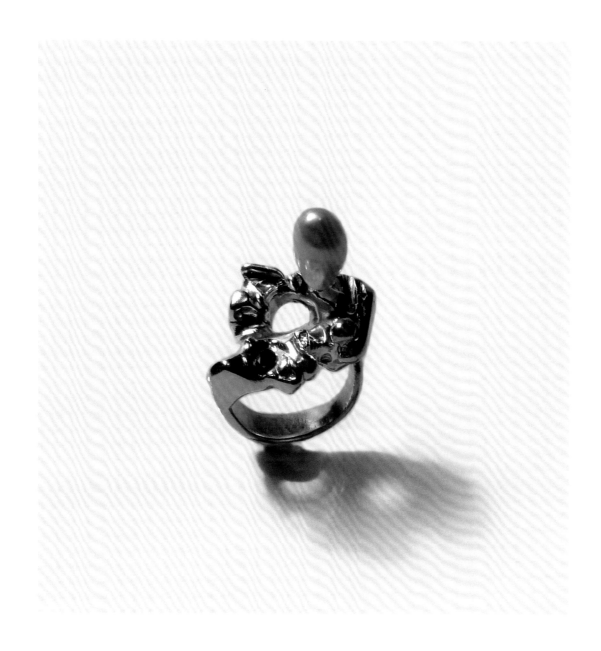

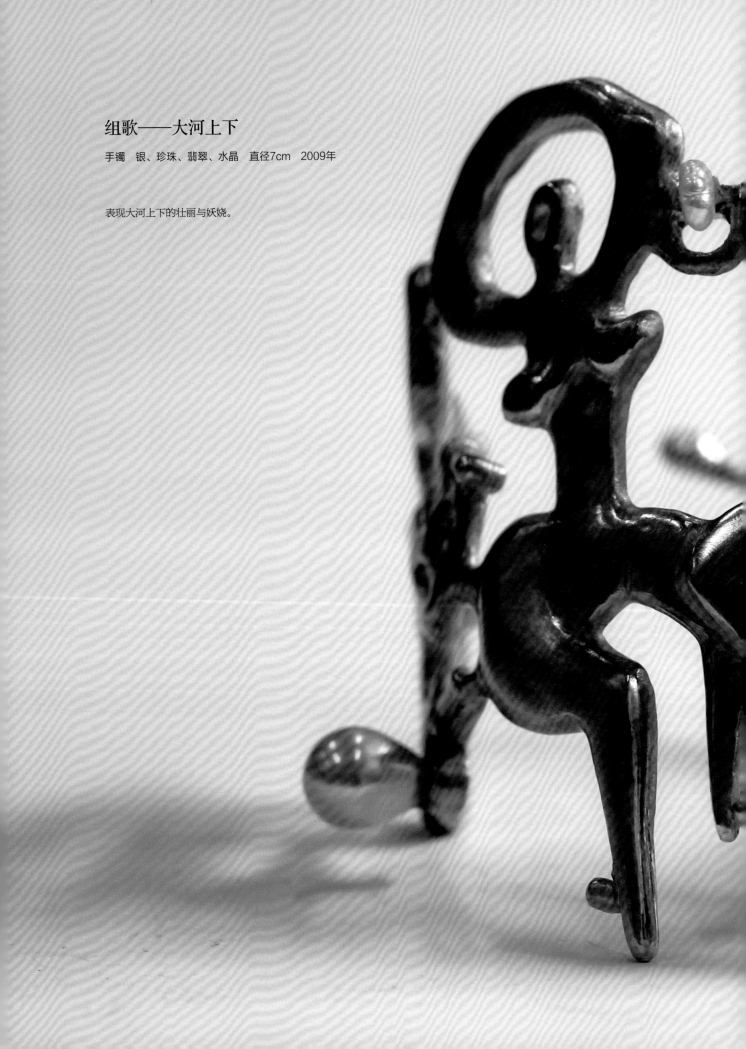

组歌——大河上下

手镯 银、珍珠、翡翠、水晶 直径7cm 2009年

表现大河上下的壮丽与妖娆。

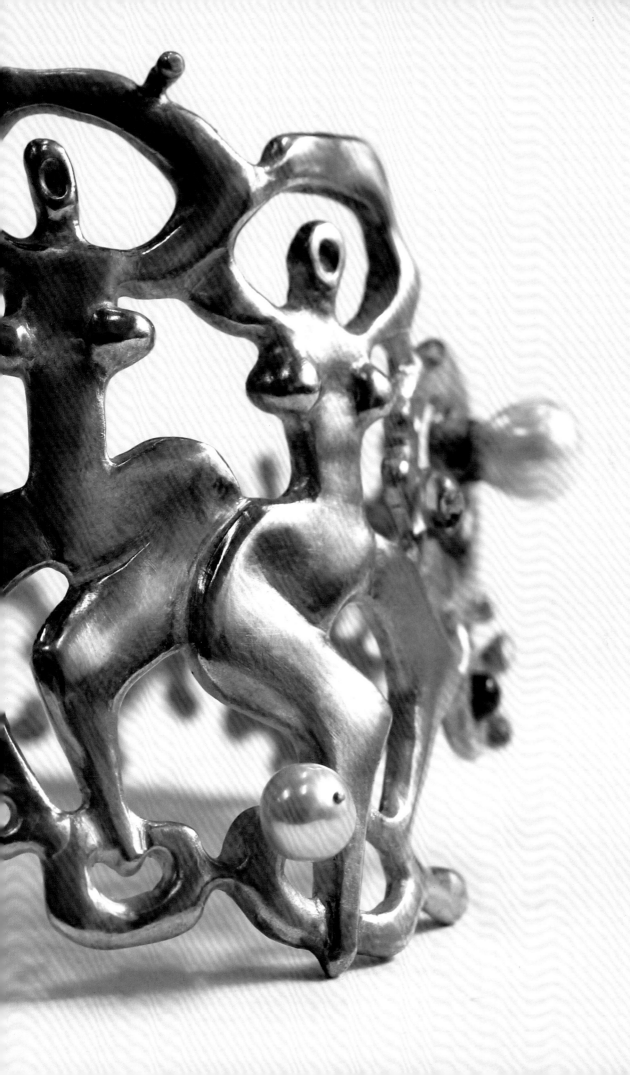

组歌——大河上下

挂件　银、珍珠、紫晶、翡翠　5.5cm×4.5cm　2009年

自然与冰冷，柔和与坚硬,构成北国风光。

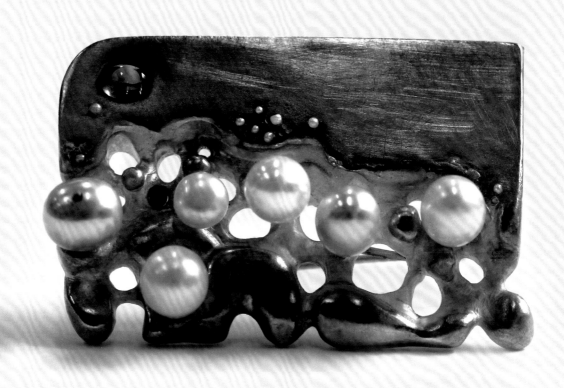

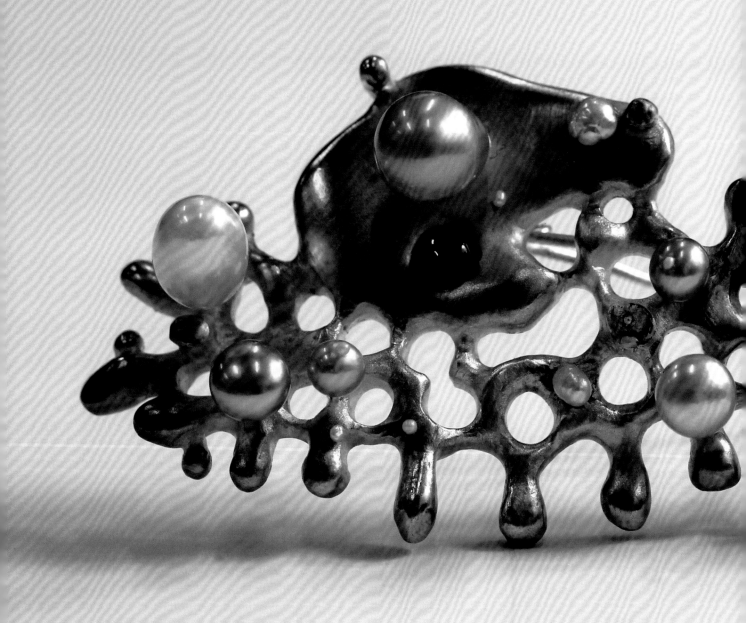

组歌——山花烂漫

别针、挂坠　银、珍珠、翡翠　10.5cm×4.5cm　2009年

意象的造型自然、自由而充满生机，象征着美好、健康和幸福的生活。

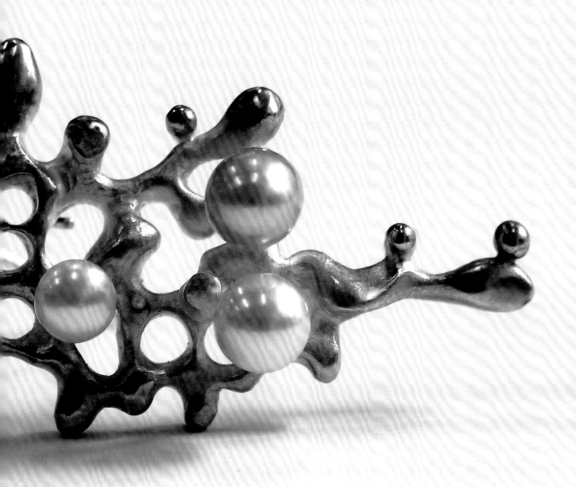

组歌——山花烂漫

戒指　银、珍珠、翡翠、水晶　8cm×5.5cm×3cm　2009年

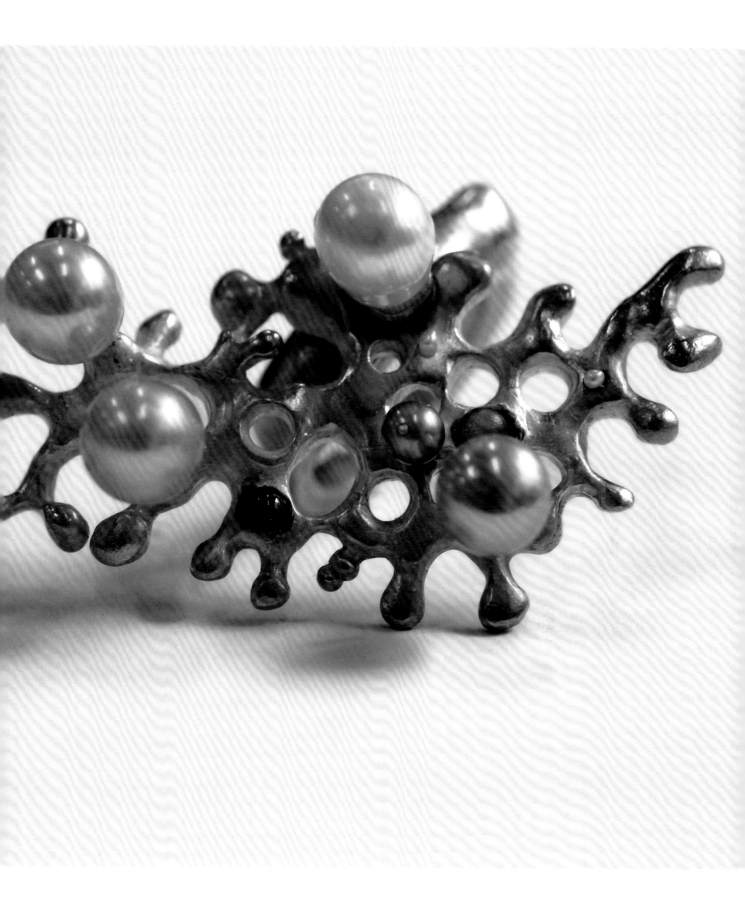

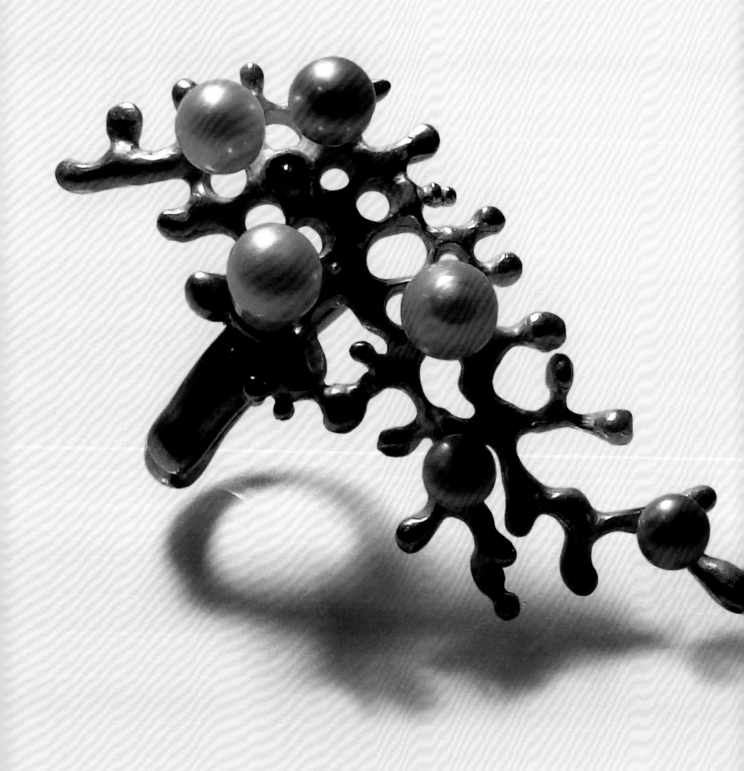

组歌——山花烂漫

戒指　银、珍珠、翡翠　8cm×5.5cm×3cm　2009年

花季

戒指　银、珍珠　3.5cm×3.3cm×6.3cm　2006年

我喜欢用不同的工艺手法，探索首饰的造型语言。铸
造、錾刻、花丝、组装焊接、雕蜡、捏蜡等等。借用工
艺、材料的特点，塑造首饰的独特造型，从而释放自己
的情感。

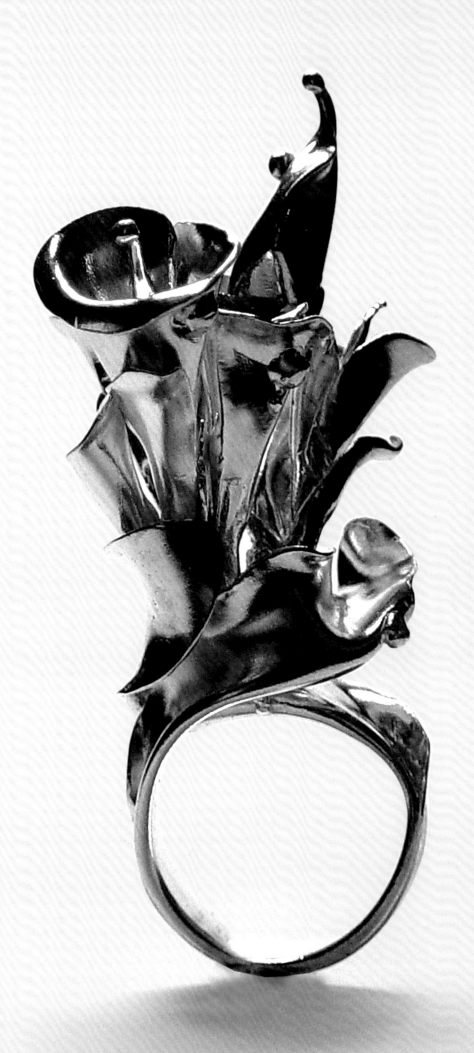

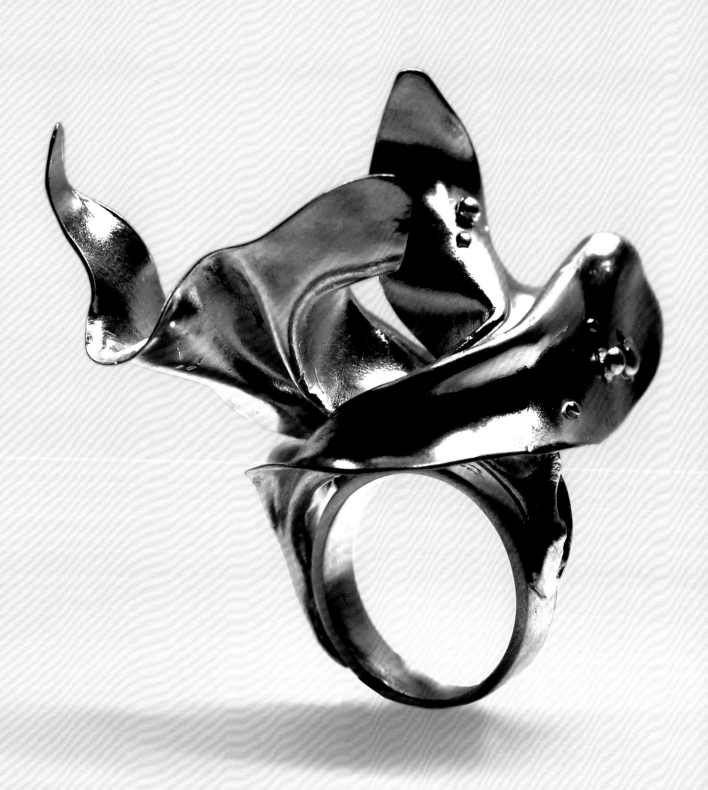

白色的云

戒指　银　5cm×6.5cm×4cm　2006年

自然、柔和、随意的形态，传达给人们一种轻松的情趣。

清云明月–1

戒指　银、珍珠　6.5cm×7cm×3.5cm　2006年

动感表现，可以抒发作者压抑的情感；同时，也可以起到平衡、净化心灵的作用。

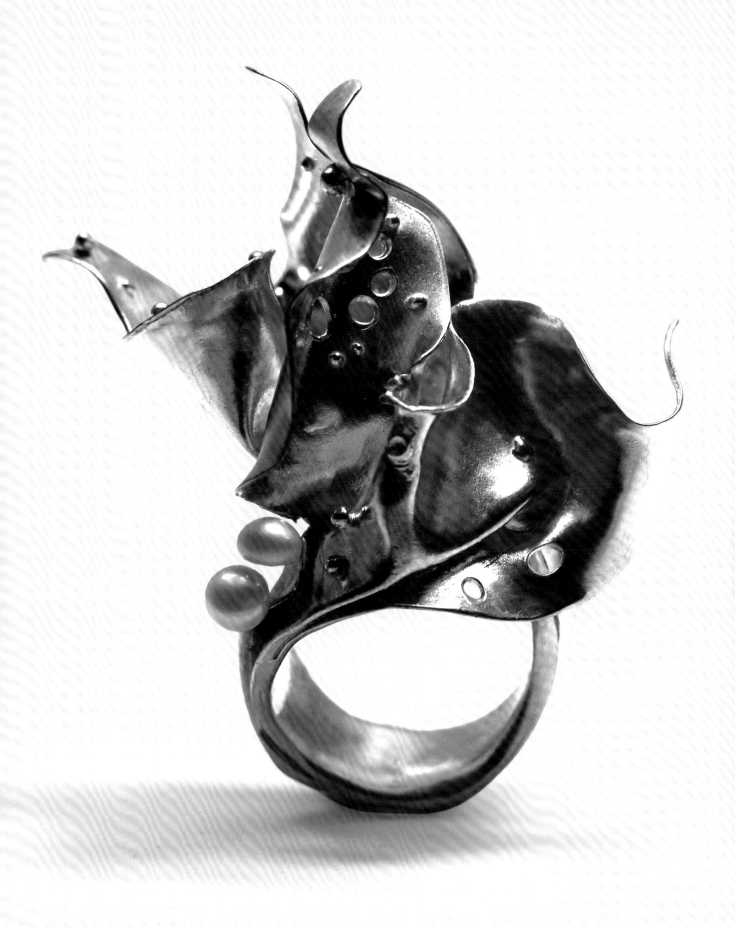

清云明月–2

戒指　银　5.5cm×7.2cm×3cm　2006年

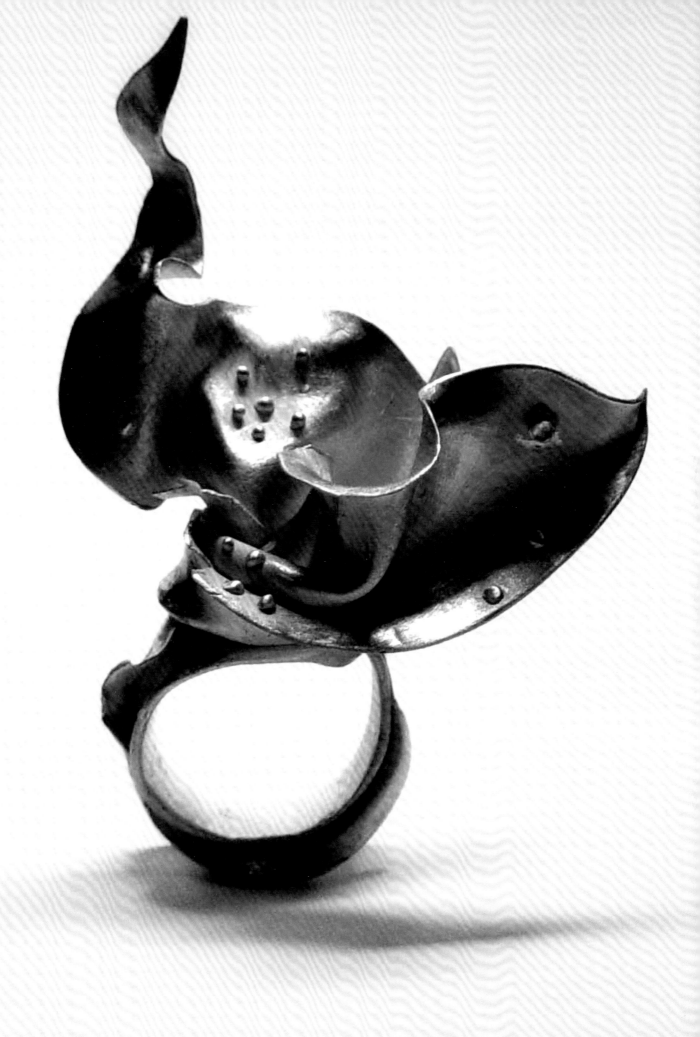

清云明月-3

戒指　银、珍珠　8cm×3cm×3cm　2006年

飘向高空的形态，不由让人想起"大漠孤烟直"的诗句，一个"直"字，表现出劲拔和飘渺之美。

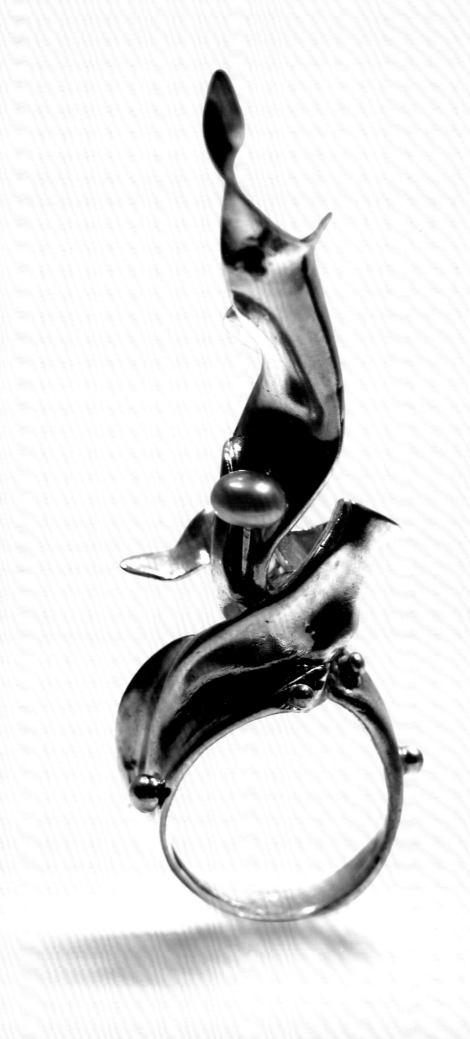

花

戒指　银、珍珠　7.5cm×2.3cm×1.8cm　2006年

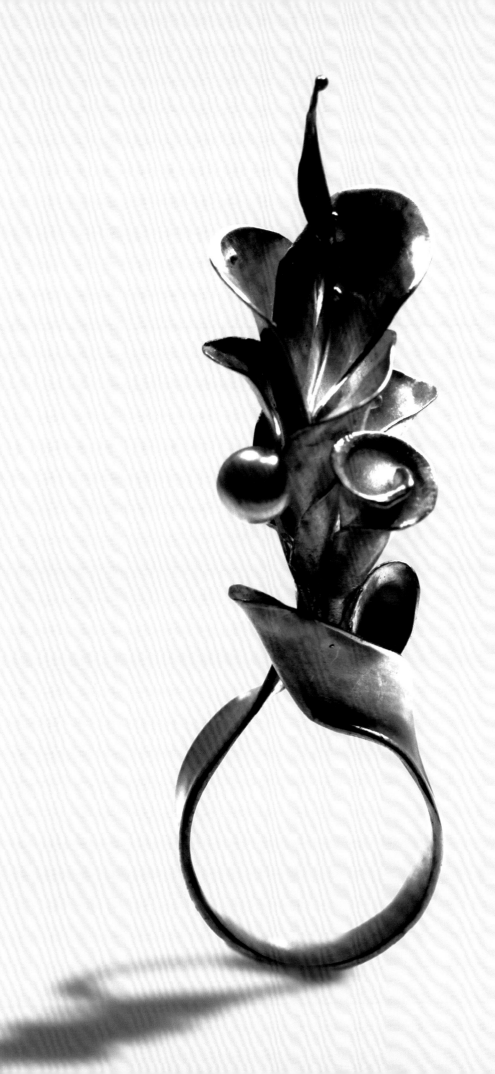

乐在其中

戒指　银（装置）　20cm×20cm　2013年

2013年入选"中国当代金属艺术展"，获优秀奖

用装置的方式，在形式上表现作品的"复数之美"、首饰中的线描趣味；在寓意上，表现"奋斗之乐趣"。成语"乐在其中"，出自先秦孔子《论语·述而》："饭疏食饮水，曲肱而枕之，乐亦在其中矣"（译文：孔子说"吃粗粮，喝白水，弯着胳膊当枕头，乐趣也就在这中间了"）。在工艺制作方面，运用采用三维打印、喷蜡铸造等现代工艺。

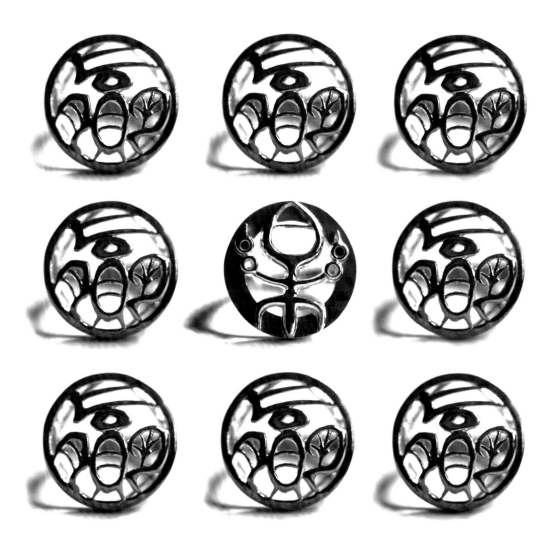

骑士

银别针　5.7cm×2cm×4.2cm　2006年

《骑士》最初是铜质，采用錾刻工艺，创作于1987年。2006年，运用电脑雕蜡、铸造工艺复制。

在首饰造型上采用"线、面"结合的方法，使物体的"实体"部分减少了，"虚"空间增大了，不但减轻了首饰的重量，也使得首饰主体形象显得突出而灵巧。

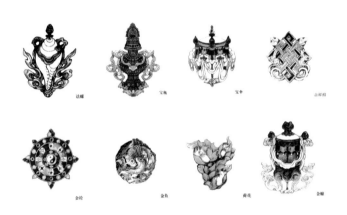

吉祥八宝设计图稿 彩色铅笔（电脑处理） 2013年

吉祥八宝

金、银、珐琅、宝石 8cm×5cm×3cm

设计：孙嘉英
制作：马福良（国家级非物质文化遗产传承人、河北省工艺美术大师）
作品荣获"中国工艺美术精品博览会"金奖 2013

设计、制作说明：
采用藏传佛教壁画中的吉祥图案，进行概括、提炼、简化；运用錾刻、掐丝彩绘珐琅（卡克图）、镶嵌等工艺实施。作品具备礼品、收藏、佩戴之功能，以符合当代人在精神、物质方面的需求。

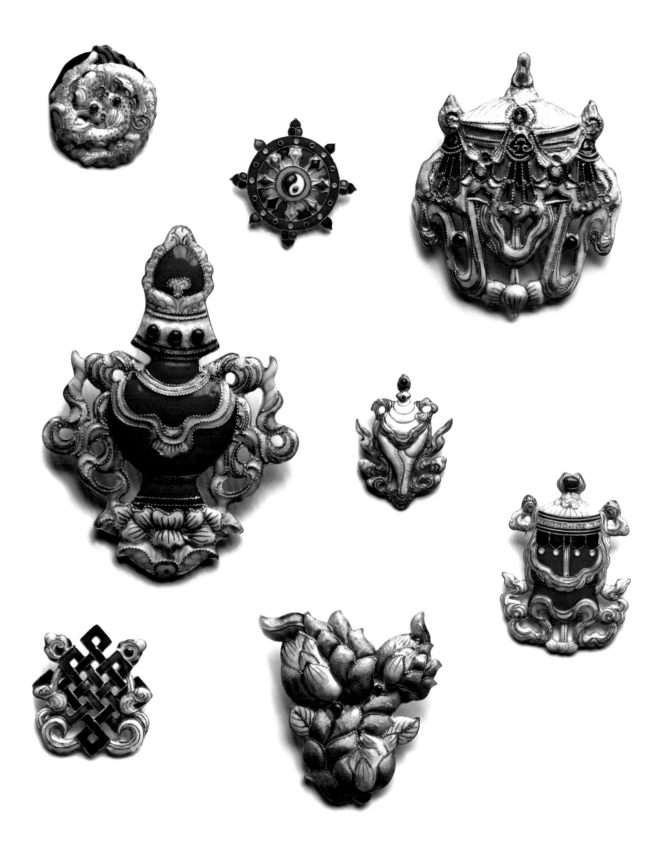

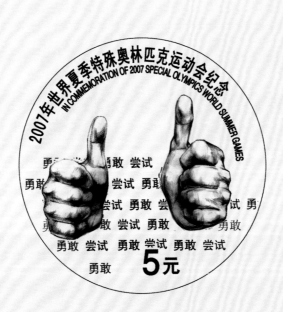

图稿

2004年，参加第29届奥林匹克运动会
纪念币图稿设计全球竞标活动，19幅
设计图稿入围前5名。
设计合作者：陆永庆

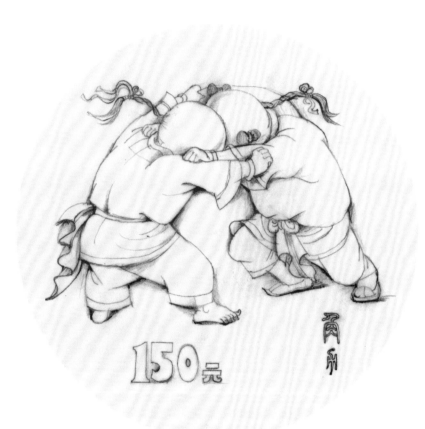

角力

第29届奥林匹克运动会纪念币全球竞标——入围图稿

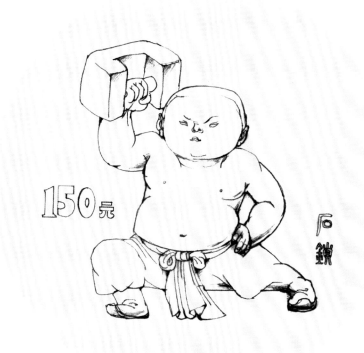

石锁

第29届奥林匹克运动会纪念币全球竞标——入围图稿

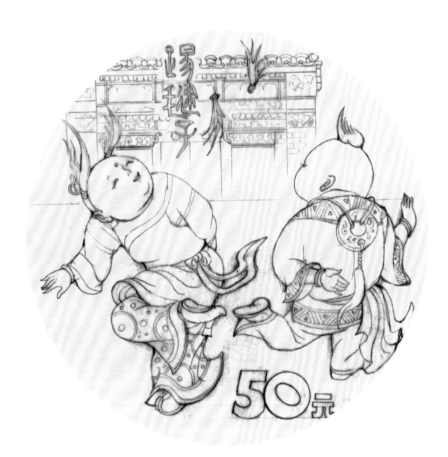

踢毽子

第29届奥林匹克运动会纪念币全球竞标——入围图稿

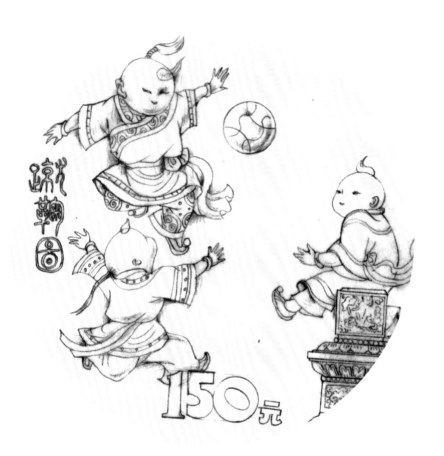

蹴鞠

第29届奥林匹克运动会纪念币全球竞标——入围图稿

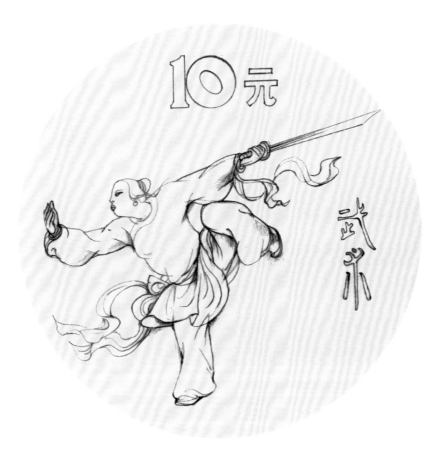

武术

第29届奥林匹克运动会纪念币全球竞标——入围图稿

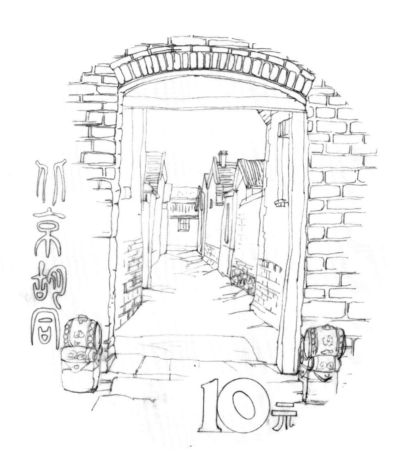

北京胡同

第29届奥林匹克运动会纪念币全球竞标——入围图稿

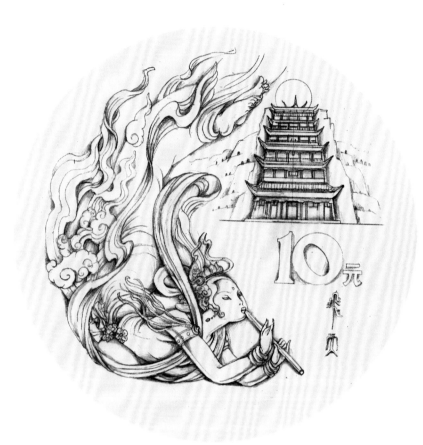

飞天

第29届奥林匹克运动会纪念币全球竞标——入围图稿

源远流长

第29届奥林匹克运动会纪念币全球竞标——入围图稿

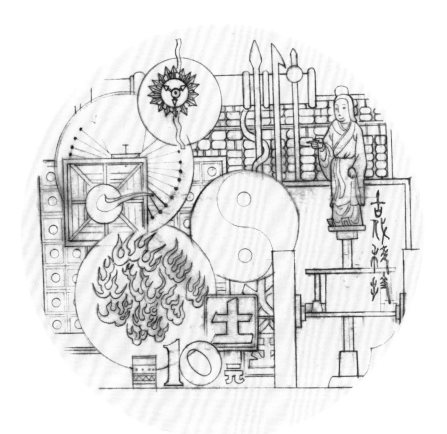

古代科技

第29届奥林匹克运动会纪念币全球竞标——入围图稿

京剧艺术

第29届奥林匹克运动会纪念币入选图稿　铅笔　直径18cm

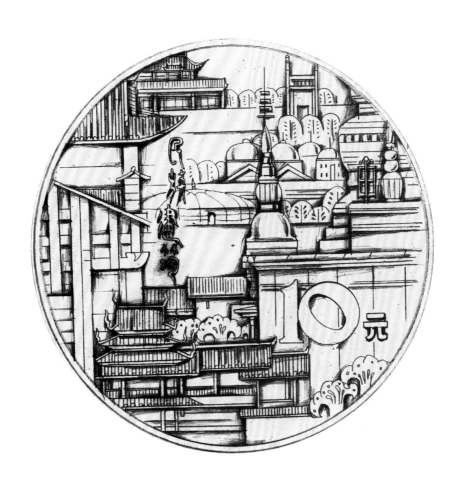

民族建筑

第29届奥林匹克运动会纪念币入围图稿 直径10cm

秧歌

第29届奥林匹克运动会纪念币入选图稿　直径20cm

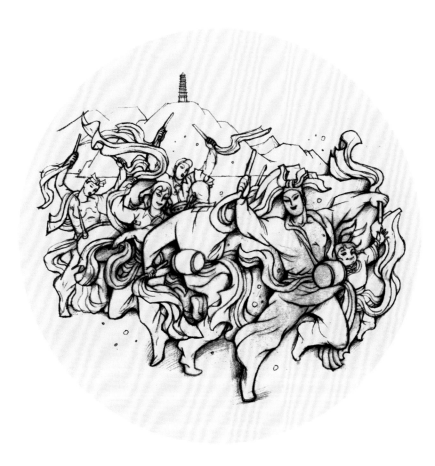

抗日战争胜利60周年纪念

中国人民抗日战争暨世界反法西斯战争胜利60周年纪念 银背 直径20cm
设计：李继业 孙嘉英

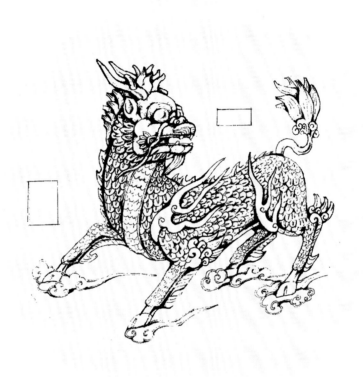

麒麟

银背　直径20cm　1996年

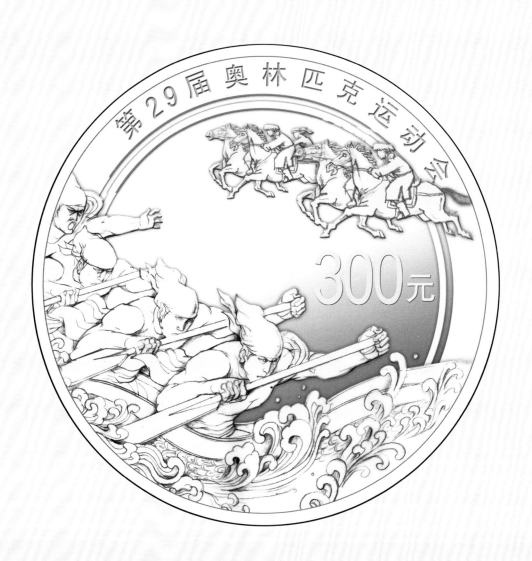

龙舟

第29届奥林匹克运动会纪念币1千克银背　直径20cm

受中国金币总公司委托，承担第29届奥林匹克运动会纪念币中标图稿的后期修改、设计工作，最终采用7幅。

设计：余敏　孙嘉英

背面石膏型雕刻：宋飞

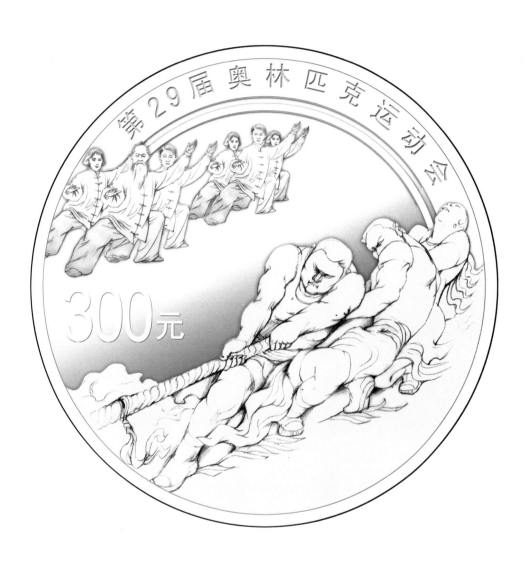

拔河

第29届奥林匹克运动会纪念币1千克银背　直径20cm

设计：余敏　孙嘉英

背面石膏型雕刻：张江

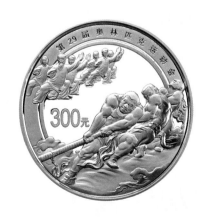

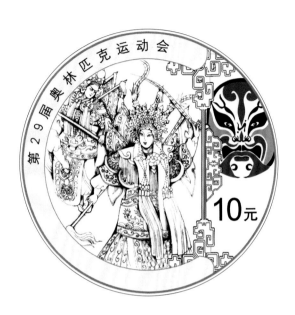

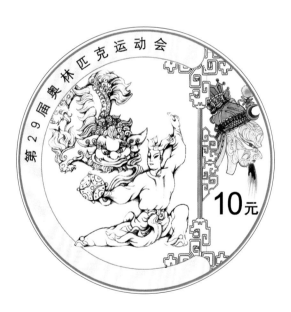

奥运纪念币图稿

第29届奥林匹克运动会纪念币1盎司 银背 直径18cm

设计：俞霞薇　孙嘉英　胡福庆

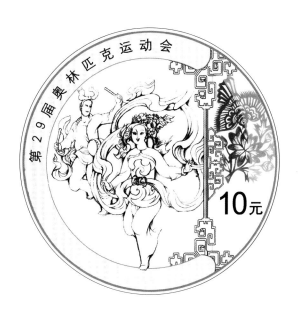

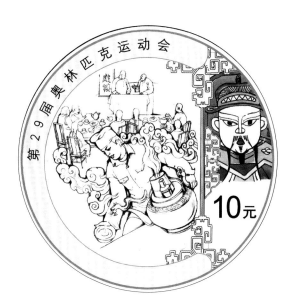

奥运纪念币图稿

第29届奥林匹克运动会纪念币1盎司 银背 直径18cm

设计：俞霞薇　孙嘉英　胡福庆

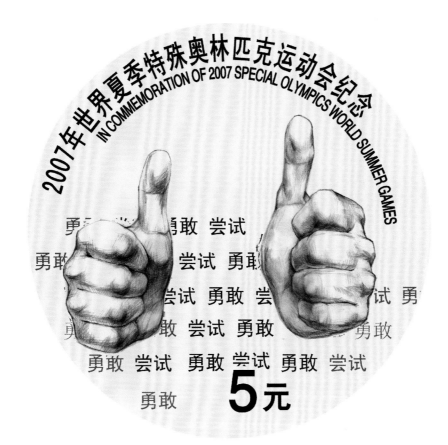

特奥纪念币图稿

2007年世界夏季特殊奥林匹克运动会纪念 银背 直径20cm
设计：孙嘉英　陆永庆

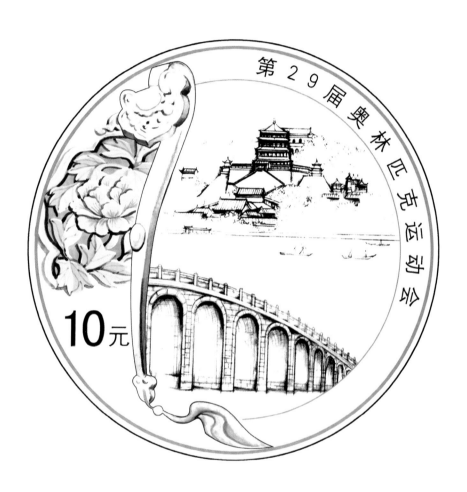

颐和园

德国钱币年度评选二等奖　直径18cm
设计：俞霞薇　孙嘉英　胡福庆
背面石膏型雕刻者：孙嘉英　曾成沪　向黎明　俞霞薇　蔡寅昱

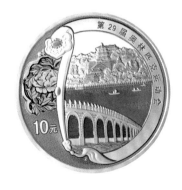

纪念钞素描

设计：孙嘉英　陆永庆

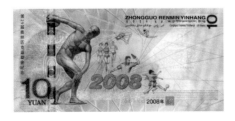

第29届奥林匹克运动会纪念钞
中国印钞造币总公司奥运项目

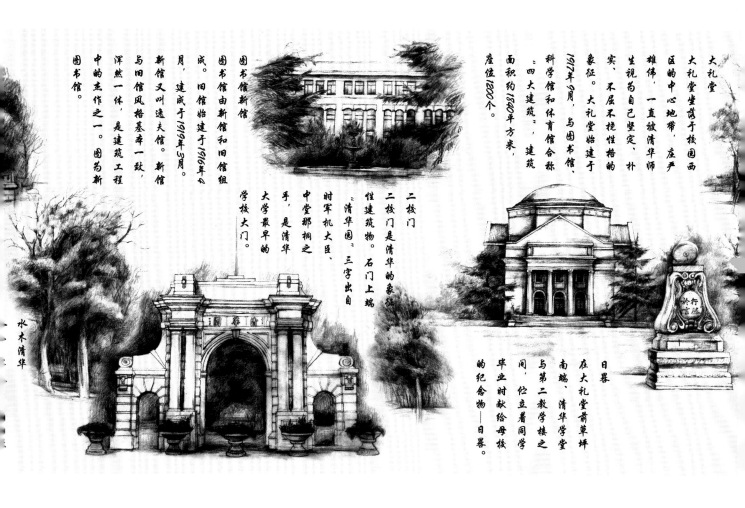

大礼堂

大礼堂坐落于校园西区的中心地带，庄严雄伟，一直被清华师生视为自己坚定、朴实、不屈不挠性格的象征。大礼堂始建于1917年9月，与图书馆、科学馆和体育馆合称"四大建筑"。建筑面积约1840平方米，座位1200个。

日晷

在大礼堂前草坪南端，清华学堂与第二教学楼之间，伫立着同学毕业时献给母校的纪念物——日晷。

二校门

二校门是清华的象征性建筑物。石门上端"清华园"三字出自时军机大臣、中堂那桐之手，是清华大学最早的学校大门。

图书馆新馆

图书馆由新馆和旧馆组成。旧馆始建于1916年4月，建成于1919年3月。新馆又叫逸夫馆。新馆与旧馆风格基本一致，浑然一体，是建筑工程中的杰作之一。因为新图书馆。

水木清华

水木清华

纪念邮册

三十年前，我还是大三的学生。随着班集体考察国内名胜古迹途中，看到了一些景物，即兴发挥，画了一些钢笔线描小画，既是创作，也是当时心境的写照。配上诗歌，与大家共享。

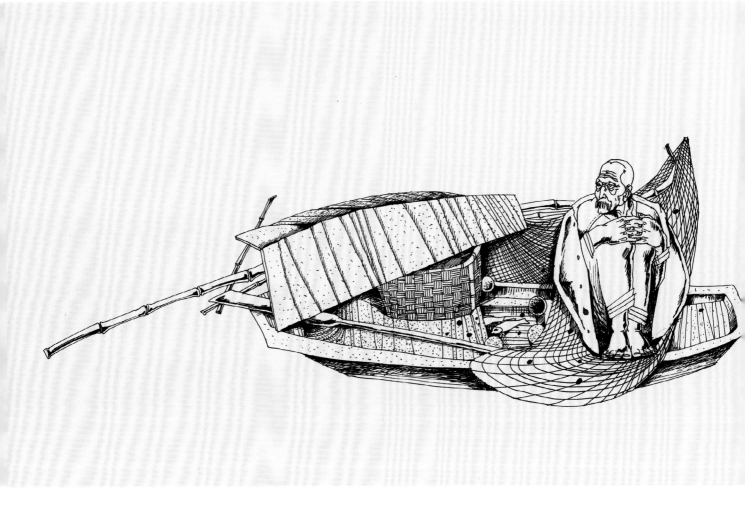

河 流

（美）雷蒙德·卡佛

……
那枝桠累累的河对岸，
身后山脉深暗的边缘。
以及这条陡然间
已变得黑暗和湍急的河流。
不管怎样，吸一口气，撒网。
祈祷不要有什么来袭。

渔夫

钢笔画 29cm×21cm 1981年

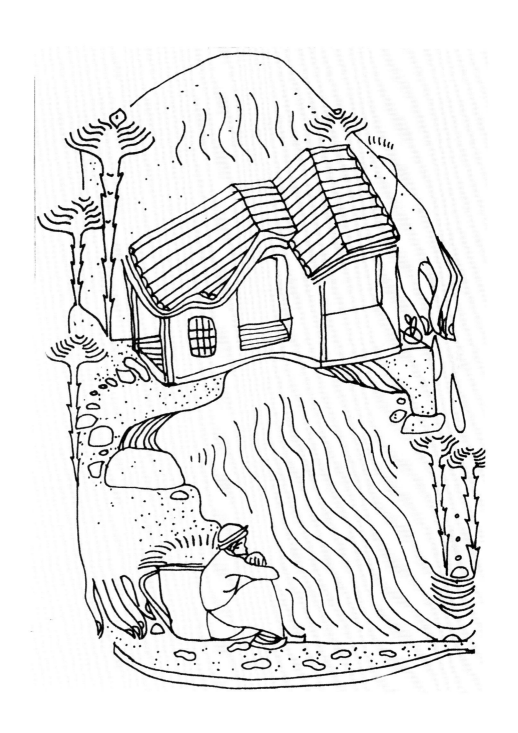

"我了解河流，
古老的，幽暗的河流。
我的灵魂与河流一样深沉。"

（外国诗歌）

寂静

钢笔画 29cm×21cm 1981年

"……

为了生存你必须越过死亡，

最纯粹的存在是洒下一腔热血。"

（外国诗歌）

老人

钢笔画　20cm×15cm　1981年

午夜

陆晓月（清华附中）

当黑暗的天空掩埋了大地

月亮停止了呼吸

乌鸦趁着寒意

吞噬了黎明

一夜里

树叶落满尘埃的地

孤独

钢笔画　15cm×15cm　1981年

汉宫秋

壁画线稿 134cm×16cm

《汉宫秋》壁画主题意象：突出秋的萧瑟悲凉，更使整个画面罩着荒寞的气氛，表达了曲作者马致远对时代的体验和认识。表达的意境追求悲凉之意：人物、冷宫、灞桥、孤雁等符号，都统摄在"秋天"的氛围之中，凄怆而悲壮！

岳阳楼

壁画线稿　设计整体：表现一种飘逸、抒情的仙境。　128cm×15.5cm

马致远写得最多的是"神仙道化"剧。岳阳楼演述了全真教事迹，宣扬全真教教义。这些道教神仙故事，主要倾向都是宣扬浮生若梦、富贵功名不足凭，要人们一空人我是非，摆脱家庭妻小在内的一切羁绊，在山林隐逸和寻仙访道中获得解脱与自由。在众多的元杂剧作家中，马致远的创作最集中地表现了当代文人的内心矛盾和思想苦闷，并由此反映了一个时代的文化特征。

青衫泪

壁画线稿 126cm×15.7cm

《青衫泪》是马致远由白居易的《琵琶行》敷演而成的爱情剧，虚构了白居易与妓女裴兴奴的悲欢离合故事，中间插入商人与鸨母的欺骗破坏，造成戏剧纠葛。在士人、商人、妓女构成的三角关系中，妓女终究是爱士人而不爱商人，这也是落魄文人的一种自我陶醉。壁画以白居易聆听裴兴奴月下弹拨琵琶寄托哀思为主体，同时穿插了相关的故事情节。

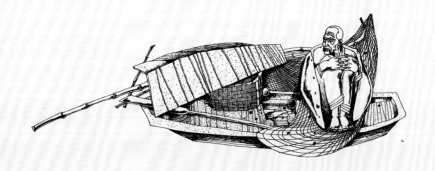

文集

清华大学艺术与科学研究中心
柒牌非物质文化遗产研究与保护基金项目
《河北大厂花丝镶嵌技艺研究》（节选）

河北大厂花丝镶嵌之特色

　　河北大厂及临近的周边地区，长久以来一直是北京工艺美术公司指定的出口产品加工单位的聚集地。精湛的工艺，低廉的工费，以及坚忍不拔、认真细致的做事态度，为其赢得了长久客户。中西方设计、工艺的融合，传统、现代工艺的运用、拓展与延伸，促使具有中西合璧造型特色的产品在不断诞生、成长。事实上，这一地区已成为传统工艺与现代设计结合的实践基地，其探索、实践历程为中国传统花丝镶嵌可持续性的发展，奠定了深厚的基础。

　　在当代，消费者的心理已不再满足于传统的纹样，传统工艺与现代设计思想的结合才是当下可行之法。艺术独特性语汇的表达，应该渗透到工艺美术作品中，给传统的工艺品注入新的气息。否则，脱离了时代特色、缺乏个性的工艺美术作品，也只能仅仅停留在复制阶段，死板僵化、从而失去了生命力的造型，也达不到传承的真正目的。

　　在现代艺术和设计思想的指导下，许多首饰艺术家和设计师摸索着：如何使造型与工艺结合得更和谐、更时尚，如何利用工艺的特点而使产品取得传统加时尚之美感。河北大厂及周边地区，作为北京外贸公司工艺加工基地，因常年承接外国客户的订单，在传统工艺与国外时尚设计相结合的生产过程中，在顺利完成项目的同时，也形成、探索出无数成功的案例，形成自己的工艺特色。

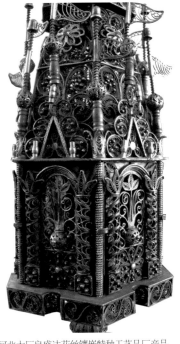

河北大厂良盛达花丝镶嵌特种工艺品厂产品

2011年8月5日柒牌科研项目启动前，笔者（左2）与薛岩经理（左3）、马福良厂长（左4）等在纪晓岚故居前合影

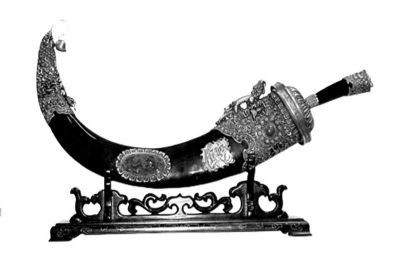

银水牛角刀
银、青玉、松石、青金石、珊瑚、黑紫檀
马福良

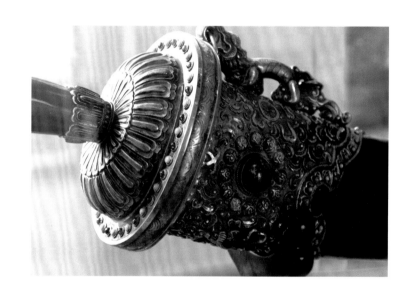

银水牛角刀摆件（局部）

河北大厂花丝镶嵌特色之一：蒙镶錾刻+花丝镶嵌

2011年9月，与中国工艺美术大师张同禄相遇，谈起河北大厂花丝镶嵌，张大师认为："大厂花丝镶嵌工艺特色就是：石镶、錾刻加花丝"。银水牛角刀是马家的代表作，它结合了蒙、苗、满、藏传统錾花镶嵌工艺，曾在2008年中国收藏品暨工艺品礼品博览会获金奖，2009年被中国非物质文化遗产保护中心永久收藏。

类似这种少数民族造型刀具的摆件在马福良的作品陈列室里有几十种。从马福良的父亲马作文先生起，形成了马家工艺品的特征。银水牛角刀上主要体现的是錾刻工艺，花丝工艺在镶嵌宝、玉石的时候，作为点缀使用；另外体现丝工艺的是刀架上的嵌丝工艺。嵌丝工艺——即在硬木上錾刻出凹槽，再嵌上银丝。这是当年受北京外贸公司支持、开发的工艺品项目之一。

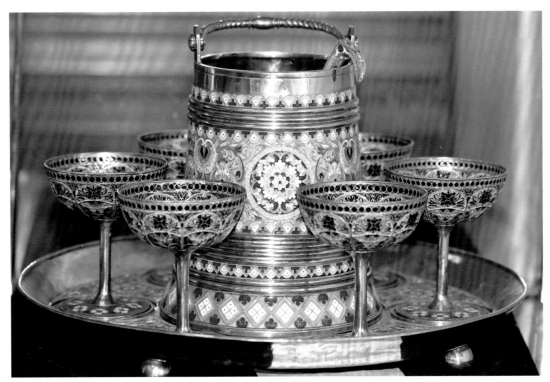

卡克图（掐丝彩绘珐琅）酒具 河北大厂良盛达花丝镶嵌特种工艺品厂

河北大厂花丝镶嵌特色之二：卡克图工艺（掐丝点蓝、掐丝彩绘珐琅）

目前在中国，许多人并不了解"卡克图"工艺。许多著作，凡涉及"卡克图"工艺的介绍，也往往是一笔带过。因为，即便是长期从事金属工艺美术行业的人士，也很少有机会接触到"卡克图"工艺；又由于此类产品多是由外国客户订购，所以在国内市场基本见不到。

其实也有另外一种说法："卡克图"工艺就是大厂花丝镶嵌工艺的特色。

河北大厂工艺大师马福良从20世纪90后期起，开始涉足仿制"卡克图"工艺品，为外国客户提供产品。目前，在世界范围内的知名度日益提高，不少外国客户慕名而来，直接找到他，希望与他合作或订货。在中国，仅有少数的几家工厂可以仿制"卡克图"工艺品。釉料质量问题，常常是影响仿制效果的主要原因。

曾在北京首饰进出口公司业务部任经理，并直接参与、经历了"卡克图"仿制品开发过程的薛岩经理，讲述了关于"卡克图"的称谓起源："20世纪70～90年代期间，有不少外国客户找到进出口公司，要求仿制沙皇俄国时期的宫廷工艺品，有人看到客户拿来的样品，不知道叫什么；有的老师傅见过，就说这个东西是'卡克图'。因为知道这种造型的工艺品是过去由中俄边境小镇——恰克图（现为俄蒙边境）传入中国的，跟中国传统的不一样，颜色、色调都不一样，也是银的，中国古董商索性就叫这种工艺品为'卡克图'，仿制的主要是19世纪末的俄罗斯风格的工艺品。其实说到底，'卡克图'的称谓实际上就是一种口误，它指：俄罗斯风格的掐丝彩绘珐琅，除去造型花

纹外，它与中国的掐丝珐琅工艺技法唯一不同的，就是其中有'画'珐琅。"也有的网络文章或书籍里，称"卡克图"工艺为中国传统花丝镶嵌的另类。

河北大厂花丝镶嵌特色之三：多种工艺的融合

从20世纪90年代起，马福良先生开始探索卡克图（掐丝彩绘珐琅）工艺，为此投入了大量资金进行开发、实验。在2011年初次与他相遇时，他说出自己长久以来一直努力奋斗的目标：将"卡克图"工艺与中国艺术及其他传统工艺结合，让在世界上已经失传的"卡克图"工艺成为中国工艺的一个品种。

从河北大厂花丝镶嵌传人马福良设计、制作的富有中国传统造型风格的获奖作品《莲花薰蜡台》运用的工艺来看：有制胎、花丝、蒙镶工艺、卡克图（掐丝彩绘珐琅）等多种传统工艺。其既有中国民间风格，又有欧洲风味：银丝蓝嵌、绿嵌饰物、晶莹剔透、典雅高贵的异国色调的蓝、绿色系釉料，是"卡克图"工艺所拥有的独特色泽。

在这件作品中，马福良先生把国外的工艺借鉴性地与中国花丝镶嵌艺术结合在一起，使作品看上去新颖独特，别具一格：花丝镶嵌、錾刻与卡克图（掐丝彩绘珐琅）工艺结合在一起，其花丝纹路细密流畅，浮雕錾刻错落有致，珐琅色泽干净透明，宝石镶嵌精细入微，再加上作品设计运用的民族形式，不仅被中国人所接受，同时也广受外国友人的赞赏。

代表作《莲花薰蜡台》获中国民族民间工艺美术博览会金奖。

代表作《花丝孔雀蜡台》就被国际友人当作礼品送给过西方某国的元首。

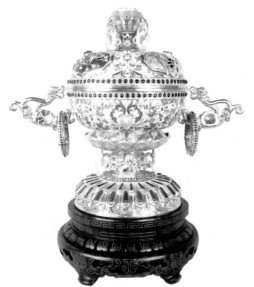

莲花薰蜡台 花丝孔雀蜡台

学科交叉教学中的首饰艺术课程

教学重点提示

通过首饰艺术创作与设计训练，激发学生的创作潜能；

激励学生自己动手，设计、制作出独一无二的，个性化与实用性相结合的首饰作品。

纵观古今中外艺术的渊源，我们可以毫不费力地看到：首饰作为装饰艺术的一个门类，在远古时代就与人结下了不解之缘。

在当代世界，人类生活中首饰艺术的发展与存在，是现代装饰艺术和现代设计的时代要求之需要；也是人们美化生活、创造美好的生活的物质和精神生活之需要。

早在1984年，中国著名教育家、造型艺术家郑可（1905-1987年）先生，在中央工艺美术学院就创建了金属工艺专业，并于1985年招收了第一批首饰设计专业的学生。有些学生来自首饰工厂，经过学习，提高很快，他们的毕业设计作品就是现在看来，也是不俗的，有趣味的。但在20世纪80年代后期的中国首饰市场及工厂，是绝对不会接纳他们的，大部分同学们后来也都纷纷改行，另谋出路了。

自1986年以来，我就与首饰设计结下了缘分，当时作为郑可先生的研究生，学习首饰设计。1987年，我考察了北京、上海的首饰工厂与首饰市场，感觉到了中国首饰设计款式的单调与观念的落后。1996年，我单独承担了首饰设计与制作的课程，带领学生们下厂实习。随

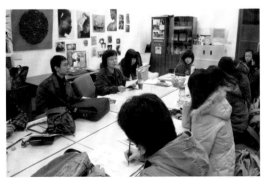

首清华大学美术学院首饰艺术选修课教学现场，2007年

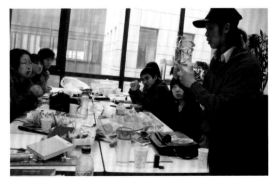

首饰设计家程学林先生介绍自己的设计构思，2007年

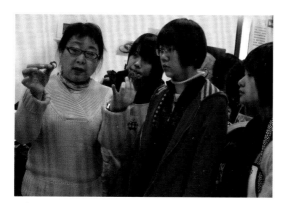

于晓红老师现场评议学生雕蜡作品，2008年

后，我们的作品参加了在中国美术馆举办的40年校庆展。以后，由于一些原因，有限的课程也是时有时无、断断续续、举步维艰，令人一言难尽。

与此同时，在全国范围内，首饰设计领域却一直在向前迈进，虽然步伐不太快。近几年来，许多大学先后也设立了金属工艺专业、首饰设计专业、珠宝首饰设计学院，并为此投入了大量资金，为社会培养了不少人才；人们已发现了首饰设计的重要性，并通过多次举行全国首饰设计大赛，来提高首饰设计水平；国外众多首饰公司也看好中国首饰消费市场存在的巨大潜力，正准备进军中国；有的则早已打入，在发展、壮大中。

如何学习首饰设计，如何设计有个性的首饰作品，如何使首饰设计与市场接轨，国外的首饰设计的理念是什么？首饰设计如何创新？这些都是我常年以来一直在思考的问题。

2002年，首饰艺术课程的恢复，也带给了我更多首饰教学与社会实践的机会。

2007-2008年以来，我担任了清华大学美术学院首饰艺术选修课程，它带给我了新的挑战与更多的惊喜。

在大学普及、实施首饰艺术选修课教学

的目的，是为了开拓学生创造性的思维能力，以及亲自动手的操作能力。经过设计、创作，获得自己的作品的同时，同学们可以充分体验到：设计——制作——礼品（产品）的每一程序的美好实施过程。事实证明，这是一个很有趣，花费较少，也很实用的训练科目。

来自不同专业的同学，有着与本专业同学不同的基础：他们的设计思维更敏捷，设计角度也更宽泛。学科交叉带来了活跃的元素，动感十足、全方位的设计构想，体现在同学们的设计图稿与首饰作品中。

2007-2008年，参加选修的同学来自学院的不同系和专业，有工艺美术系、装潢系、绘画系、工业设计系、陶瓷系、服装系、环境艺术系、史论系和信息系。通过2个学期的教学实践，我明显地感到这些学生与以往学生的不同。

首先，他们对首饰很好奇，也很有兴趣，他们迫切希望在4周时间里，对首饰有一个全面了解，同时还能够做1~2枚首饰作为礼品，或自己佩戴。

其次，他们对首饰设计与工艺方面的了解一无所知。但有一点很重要，他们的设计思路很广泛，设计基础以及计算机绘图的能力普遍较强。

如何在很短的时间里，满足来自全院不同专业的学生们的渴望，我觉得这对自己是一种挑战。

本课程确立的教学宗旨是："首饰设计为人民"、"设计为自己"！

设计实用的首饰，是课程的基本要求。

同时，我也一直追寻一种方法，使人人都可以介入首饰创作，人人都可以用首饰的艺术语言表达自己的情感与创作激情。我想寻找一条路径，以短、平、快的运作方式，使首饰艺术设计走向大众，成为大众表达情感的艺术媒介。

大嘴鸟 陆晓月 2004年（5岁）

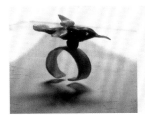
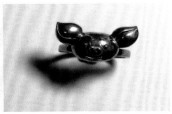

飞鸟 蜡 陆晓月制作 2004年（5岁）　小猪 银戒指 陆晓月设计 2006年（7岁）

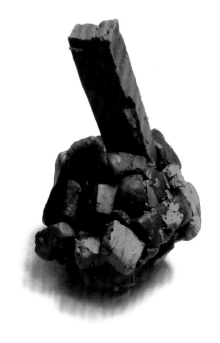

绿苹果 软陶 陆晓云 2011年

儿童画与创作的启示

许多世界级大艺术家都从随手涂鸦的儿童画中获取灵感。

因为，幼儿的心是自由的，它像鸟儿一样在想象的天空中自由飞翔。她们画画的目的很单纯，就是心情的一种需要。在这种状态下，画中的形象直接与她们的心灵相通。绘画与塑造是她们抒发自己情感的最好方式。

我认为儿童的天赋画不是"教"出来的，我们需要要做的只是：提供物质条件，让她们自由地画，并给予真诚地鼓励。

"惟有自由能使一个人的潜能发挥到最高极限。"

同样道理，对于成年人来说，只要开启了他们的心灵，将情感转化为首饰造型语言：自由的创作，放松的心境，加上适当的引导，也可以获得意想不到的结果。

经过思考，我选择蜡成型法作为首饰艺术选修课的首饰成型工艺，因为这种工艺可以有效地缩短工艺制作的时间，制作成本很低；同时也很适合富有创意的学生，可以为学生们提供更为广阔、自由的表现天地。

授课主要分两大部分：

1. 首饰艺术发展动态

1）世界首饰艺术的起因、代表作品以及当代艺术发展动态；

2）首饰艺术家与当代世界著名艺术家的个案分析；

3）雕塑与首饰；

4）当代中国首饰

5）往届学生首饰设计获奖作品及作业；

2. 蜡成型法及工艺

1）基本工具介绍及使用；

2）工艺步骤；

3）作品展示。

在介绍了世界首饰艺术发展动态，以及往

届学生的作品之后，我又邀请了几位艺术家、设计师，向同学们进行了演讲与交流。

旅美艺术家孙嘉明先生给学生做了《激情与造型》的演讲。他针对示范作品，分析了其造型特点，向同学们强调："强烈、奔放、自由——尽情表达自己的声音！让虚饰、中庸走开！"

首饰设计师程学林先生介绍了自己的创作构想与体会。

首饰设计师于晓红女士对学生的设计草图进行了指导。

瑞典首饰设计师Loman女士也强调："在艺术领域中要绝对自我，像国王一样！"

首饰信息的全面灌输，使学生们在短时间里立体地感受了当代首饰领域发展的动态。所谓"动态"，就是指不断变化、不断拓展的运动趋势，它形象地诠释了当代艺术、设计的特色。

我放手让学生自己从自己的兴趣出发，进行首饰草图的绘制或直接进入蜡成型工艺过程，进行创作与设计。

因为我相信，人人都有艺术创作的潜能，关键是如何使其转化成首饰的形式，成为可以佩戴的饰品。

还有一点也很重要，那就是从一开始，就为同学们规划出目标：①首饰作品要在学院网上进行展览；②作品也是礼品，为自己，为朋友，为家人。

精神上的激励也很重要：无论好坏——这可是世界上唯一的一件你自己创作的首饰作品。

首饰设计草图的绘制：对结构、造型要求严谨的图案，很适合先进行纸面上的推敲，再誊写在蜡型上；这样减少了在蜡上的修改，可按照既定的设计方案进行；

蜡成型法——用蜡进行雕刻、集合、捏制的立体成型方法。

蜡的种类有：硬蜡、软蜡和蜡屑。

雕蜡：直接在蜡型上进行雕刻。

堆蜡：利用蜡屑进行集合式造型，追求一种偶发性效果，这需要作者有较强的美术功底，在无意识地创造过程中，有意识地控制住蜡型的造型趋势，把握住形体的美感与特色。

捏蜡：用软蜡捏制成型。

成型后的蜡模再进行铸造，形成金属铸件，经过打磨、焊接、抛光等工序，最后形成成品。

蜡成型法中的雕蜡工艺传入中国深圳的时间大约在20世纪80年代的后期，目前此法在南方的首饰工厂的运用已十分普遍。近几年，在北京的各大院校的首饰专业，也都纷纷聘请师傅传授此法。在2005年，我连续3年邀请邓昭永先生为专业学生传授雕蜡技艺。

与邓昭永的第一次见面，就给我留下了很深的印象。因为他的雕蜡技艺是如此高超：10

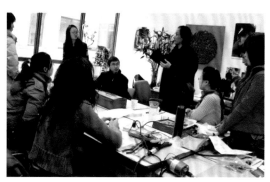

留美艺术家孙嘉明先生做《激情与造型》的演讲，2007年

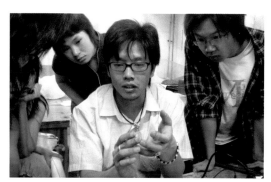

邓昭永先生向学生介绍软蜡、硬蜡的制作方法，2005年

厘米大小的蜡像，雕得生动、自然，而且还很富有趣味性。隔了几年，他自己开办了"独角兽工作室"，专门设计、制作个性化的首饰，技艺与表现力更是不同一般。

在上2007-2008年秋季的选修课时，我尝试进行首饰教学：放手实践——让学生自主创作，自主动手，自主动脑！

将创作与工艺进行捆绑操作：设计中有工艺，工艺中有设计；让工艺服从于创作构想，让造型受制于艺术审美。

出人意料地是，同学们出手是如此之快，经过自己埋头反复地探索、总结，很快他们就制作出自己喜欢或在长久以来、一直探索而未实现的式样。

工艺美术系金属专业杨钊同学

"我在做第一件作品的时候并不是一开始就有很具体的形体预想。只是有一个简单的基本形，到后来对这个形体进行了修整，也许是一念的闪现，发现对此基本形进行加工改造别有一番趣味。于是，我就开始了我的创作，没有草稿，仅仅是凭着自己的感觉，高与低、方与圆、平与弧、点与面等元素构造出了第一件作品的雏形，而且考虑到佩戴的舒适度，将外围的四个面都锉成了有一定弧度的凹槽。我并没有将作品的两个面做成完全一样的，要是仔

细看可以看出来。这些是受到了那位意大利首饰专家的启发，他的大概意思就是说在简单之中制造变化是一件很难的事情，对此我也深表赞同。"

工艺美术系艺术硕士玻璃专业的刀莹同学

"这次首饰课学习，让我震撼的是现代首饰已不仅仅是一种装饰和陪衬，它有时候就是一个独立的个体，倾诉着它自己的情感，张扬地表达它独有的理念，它从附庸的局限里面解放出来，获得了更多的内容和形式，拥有了更多样的展示平台。老师放映的那些资料是我以前没有见过也没有留意过的，而老师在讲评这些首饰产生的背景、过程、影响，甚至制作者的思考时，让我对现代艺术有了更深的理解，换一个专业的角度去看艺术，会有更丰富的收获。孙老师谈到可以用做雕塑的角度去思考首饰的造型，有的首饰虽小，却有着大雕塑的气势，并且首饰的尺寸比雕塑小，所以更灵活，制作的周期也就更短，可以成为雕塑的小稿。我一直很喜欢国画，但因工作需要一直在做雕塑，很多年来，我总想在雕塑上融入国画的神韵，但从来没有想过以首饰的方式切入这个方向，孙老师的一席话让我茅塞顿开，所以我想做一组展示为主的首饰，有着国画的空灵，采用泼墨泼彩的形式，却有雕塑的形体。"

齿轮对戒　银　杨钊　2007年

玻璃首饰　刀莹　2007年

工艺美术系玻璃专业艺术硕士唐源羚同学

"我很喜欢自然的原生态的植物，它们本身的生长过程就具有美感，这一点很吸引我、触动我。因而我从植物中提取相关的元素运用到这次设计的作品中。我的作品《实》，在开始的时候也尝试过其他方法结果不是很理想，后来运用的是堆蜡的方法实现的。直接把蜡滴到设计图上，先做好一面再反过来做另一面，我发现蜡形从速写本上取下来的过程中很容易损坏，接下来我换成硫酸纸就容易多了。在修蜡模阶段因为东西很小而且造型特殊，结果修得不够精细，等作品浇铸完银料后，表面显得不够光滑，在这个阶段还得重新打磨，这样会造成材料的浪费。有了这次的经验以后就会注意不再出现这样的情况了。"

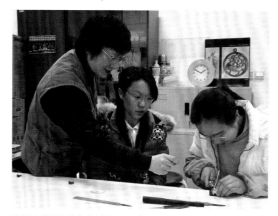

清华大学选修课教学现场　2008年

和最后的效果都很满意。"

装潢设计系贺林衍同学

"我最后的作品和制作之前的草图完全不同，因为我觉得做出来我肯定不会佩戴，所以在动手做之前我改变了主意，决定做一个自己喜欢并会戴的东西。我考察了海盗船、VIVIENNE、WESTWOOD、CHROME、HEARTS等品牌，决定了风格，并使用曾经绘制的山海经题材做这件作品。在制作过程中，我体会到了乐趣。"

从2007–2008年秋季和2008年春季2学期的教学与实践的学生作品来看：造型方面的丰

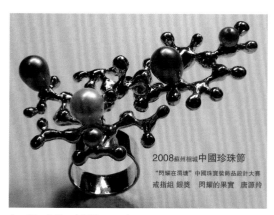

实　银、珍珠　唐源羚　2007年

艺术史论系李馨同学

"方形的只有四分之三径的戒指。这款是我自己在雕蜡过程中不断修改得来的惊喜。开始的设计并不是这样的形态，只是希望有方的外形来表现坚强，用流线的内轮廓来表现温柔。在加工时，为了节省材料，我发现把四分之一戒指直接去掉更有创意，外形上简约大方，而且佩戴很符合人体功能，指头与指头之间比较舒适，没有很挤压的感觉。戒指的含义

山海经　贺林衍　2007年

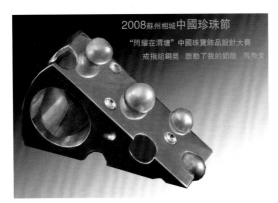

2008蘇州相城中國珍珠節
"閃耀在渭塘"中國珠寶飾品設計大賽
戒指組銅獎 誰動了我的奶酪 馬秀文

谁动了我的奶酪 珍珠、银 戒指 马秀文 2008年

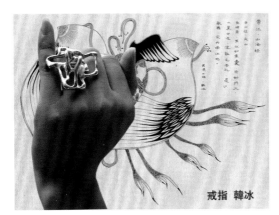

戒指 韓冰

花 戒指 韩冰 2008年

富性、创意角度的多样性，以及实践效果的明显性；可以清晰地看到了学生们与以往学生的不同。他们超越了学科的局限，充分开发了自己的潜能，取得了令人刮目相看的成绩。面对这些的不同，我也觉得很惊奇：这是我二十几年教学历程中，所遇到的最聪明的学生！

来自不同系和专业的同学，选修首饰艺术课程的目的很单纯，就是为了亲自动手设计并制作一件能佩戴的首饰作品，所以，他们设计的首饰很实用；他们也很想送一件自己设计的、独一无二的珍贵礼物给父母、朋友，所以他们用尽了心思，推敲良苦。

我以为，学科交叉教学中的首饰艺术课程最大的特色就是强调了学生学习的自主性；同时，也尊重每一位学生创意的价值，引导他们认识自己，强调自我；从而使每一件最后完成的作品，拥有着设计者自己的特色，蕴涵着设计者自己的意念。

从这些凝集了情感与智慧的富有灵性的物件中，我们仿佛可以看到：年轻设计者纯净、灵动的心灵和闪烁着的探索精神。

"为自己而设计"的《首饰艺术》
——清华大学探究课、美术学院选修教学案例

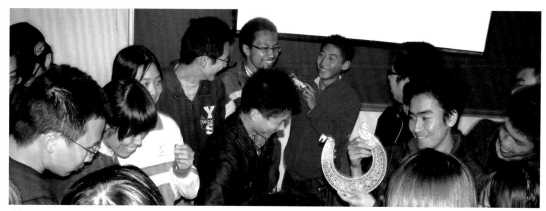

清华大学探究课首饰艺术教学现场　2009年

学科交叉教学中的首饰艺术课程，主要目的是激发学生的设计、创作思维。每一个人，不管你有没有美术基础都具有创作的潜在能力。通过本课程的学习、练习与实践，力图将这种潜能开发出来，使学生的创造性思维更加活跃；让首饰造型的特点具有更多的表示方式；让首饰设计成为作者表达自由心灵的一种语汇。

在清华大学，非艺术类的学生在学习环境以及心理等方面的压力之大是人们难以想象的，随着首饰艺术选修课2008年在全校的开设，我们可以通过艺术作品的欣赏熏陶和首饰设计与制作，舒缓学生们的紧张情绪，使其心

情放松，让艺术起到净化身心，修身养性的作用。在首饰设计，制作教学过程中，学生们可以享受到制作的快乐；体会到创作的自信；感受到自我实现的成功。用艺术化解学生不良的情绪；用创作释放压抑的情感；让首饰设计与制作走入到同学们的生活中来；让首饰的造型具有更多的表示方式；让首饰设计成为学生们表达自由心灵的一种语汇；追求精神上的自由与解放。这就是清华大学探究课，美术学院选修《首饰艺术》课程力图实施的核心目标。

刘俊遥

手中的蜡有着翡翠一样的绿色，恍惚间会

雕蜡 刘俊遥 2008年

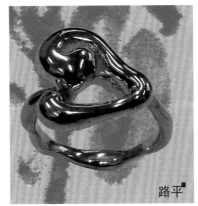
生日礼物 银戒指 路平 2008年

觉得自己正在琢玉，延续几千年来琢玉匠人的神圣传统。那么多人花费了一辈子的时间，只为磨好一块玉。看似无意义的重复动作使玉石慢慢带上了琢玉人的印记，也让琢玉人的心灵开始向玉石靠近，变得温润而坚实。最后玉与人融为一体。与人的这种特殊联系，才是玉真正的珍贵之处吧。同样，我这枚小小戒指的珍贵之处在于我与它的联系。第一次做首饰从戒指入手，主要是因为戒指的工艺更容易上手，不过对我来说，这种安排有另外的含义：戒指代表着一种承诺，一种约定。我在刚进大学时做的这枚戒指，是我对我自己的承诺，是我与未来的约定……

何婷

可以自己做一个戒指是一件幸福的事；可以实现自己的想法是一件幸运的事；可以亲手窥探艺术的唯美是一件快乐的事。虽然连续几天下来做得很累，有时候做到眼睛疼得睁不开，但还是很用心在做，希望能将自己一直以来心中的蓝图变为现实。这枚戒指是想送给妈

妈的。戒指的戒面上刻了ht，也就是我名字的英文缩写。把这枚戒指代替我陪在妈妈身边。在大三一切都很繁忙，每周的作业和实验报告压得我喘不过气来，有的时候真的想放弃做这枚戒指。但是想做给母亲的愿望太强烈了，鼓舞着我无论遇到多大的困难都不放弃努力做下去。每刻一刀在心中默念一句对妈妈的祝福。

也非常感谢老师能够开设这个课，让我这种整天鼓捣机器的人能够接触这些细小的手工制作。

首饰艺术，我想最重要的不是得到其他人无数的称赞，而是包含了历久不变的情意。

清华大学环境专业　路平

"要有自己的想法，按着这想法一步一步地做下去，这样你才能快，才能在相同的时间内做得比别人好。"老师在课上把类似的话说了一遍又一遍，也正是老师这有意无意的重复，提醒我不得不注意自己做事的条理性和效率了。戒指的设计"变体19"我早就想出来了，但我一直没有把它作为自己的最终方案。

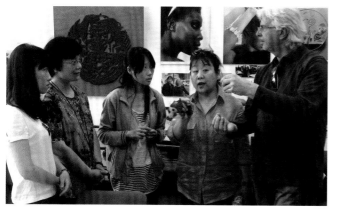

于连和于晓红老师在教学现场　2009年　　　　　　　　　　清华大学探究课教学现场　2009年

我总觉着它还不是那么令我满意，总希望自己还会有灵感。在时间本来就不充足的课堂上，我仍又花费了一些时间搜索自己的灵感，最终还是选定了变体19。这在别人看来也许是一件小事，但把它和其他的事情联系起来，这就又成了我认识自己的一个窗口。

我们的生活正如液体的结构一样：短期有序，长期无序；或者既有经典力学的必然，也有量子力学中的不确定。无序和不确定是我无法左右的，也许我能做的就是做好自己的计划，一步一步地把有序的和必然的做到最好。但同时我们生活也许并不是牛顿描述的那样，知道了初始的速度和方向一定有确定的轨迹，但我至少可以决定我怎么上路，带着勇敢、爱和一双能够看清自己，看清环境的眼睛，在每一个交叉路口重新审视自己、明确自己的目标，调整自己的方向。这样，我相信，愚笨懦弱的我也可以走得很远，走得很好。

人文科学试验八字班　韩瑜

戒指，是我们今天的主题。从前只是在柜台前观赏过琳琅满目的各式戒指，也买过几款称心如意的小玩意戴过，却从未想过自己也能亲手制作一个。老师热情洋溢地向我们介绍制作戒指的材料和加工工具，原来戒指的雏形是用硬蜡制作的。看着那一根普通的不能再普通的空心管，我真的难以想象那么多精致的戒指竟都是这样一个胚胎。还有更神奇的哩！那便是老师五花八门的各式锉刀。长的短的，粗的细的，圆的扁的……数不胜数。就是在这些小家伙们的千锉百磨中，我画在纸上的那个图案，终于变成我手上的这件处女作。的确，当它真的从毫无性格的硬蜡中渐渐显出我要的形状时，当它在我的精心琢磨下向我心目中的形象逐渐靠近时，眼睛的酸痛，手指的麻木，还有一次次失误后，重熔重刻的沮丧都烟消云散。夜幕降临，我终于手捧这个小小的美丽离开了工作间，那晚寒风凛冽，我却一直暖意洋洋。这节课教予我的不仅是一门技艺，更重要的是全心全意投入一件作品时那种忘却时间的心境。谢谢孙老师和漂亮的助教张萌姐姐！

艺术与商业的结合
——社会实践中的首饰设计课程

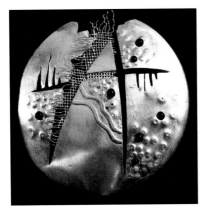

《星空》银饰 王晓昕 2002年

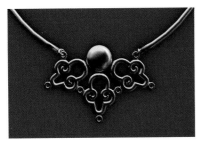

《花环》电脑效果图 "中国金都杯" 首届黄金首饰设计大赛二等奖 周雪 2003年

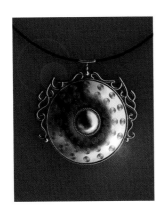

《轮回》电脑效果图 "中国金都杯" 首届黄金首饰设计大赛二等奖 王晓昕 2003年

2002年9月，停了几年的首饰设计课，重新开课了。2000级的7位同学，在上课的第一天很胆怯，也很困惑地问：我们能做成首饰吗？我的回答是肯定的。我深信，具有美术基础的学生介入首饰创作是会很快的。以往的经验也证明了这一点。在介绍世界最新的首饰设计理念与设计语汇之后，我让学生把首饰设计当成创作，要求他们"自由地表现"，将首饰设计看作是表现自己独特艺术语言的媒介。

当同学们的创作思路打开了，画的草图也有了一点眉目后，我带领着同学们，来到远郊一家首饰厂，开始了为期2～3周的首饰创作。同学们的干劲很足，他们早出晚归，完全沉浸在紧张、快乐的首饰制作中。在他们的作品中，集合了学习各门艺术课程的功底：素描、图案、雕塑、金工基础，等等；同时，认真的制作态度与放松的心境，使得全体同学发挥得非常好。

我发现，学生的思维是活跃而自由的。他们没有"传统首饰设计"方面的清规戒律，较少功利意识，也不受市场销售的制约。创作式的首饰设计，可以使学生的思路放开，创作灵感得到激发，同时，也感受到了从设计到制作过程的快乐。

4周的课程结束了，这时，有商家希望我们提供设计图稿。我又利用此机会，组织学生画设计图，这一阶段，是我自发搞的"设计与市场接轨"的尝试。经过多次反复，设计的图稿得到了肯定，但在"关键点"上卡了壳，合

2003年4月18日，在人民大会堂举行了 "中国金都杯" 首届黄金首饰设计大赛获奖作品颁奖典礼

作未果。

后来，我动员学生们将商家看中的图稿做成电脑效果图，参加了 "金都杯" 首届全国黄金首饰设计大赛。其结果是令人振奋的，5 名学生获得了 7 个奖项（1～3 等奖），同时，也为学院赢得了大赛 "组织奖"。据悉，有些得了奖的首饰样式成批生产后，得到了不少订单。

总的来说，这次的 "首饰设计课程" 和 "设计与市场接轨" 的尝试是成功的。

有报刊评论说：学院派异军突起，成为国内珠宝首饰设计界的一支生力军，他们获奖的意义不只在于为市场需求与设计界互相脱节的珠宝行业积蓄了强大的后备力量，更在于为当前缺乏活力的珠宝设计行业注射了一针 "强心剂"，他们将以更扎实的艺术功底推动设计界向风格多元化的方向迈进。

这篇文章同时又感叹道："但不幸的是，此届大赛中学院派的作品还是滑向了商业潮流的阵地，也就是说在设计风格的把握上更多地照顾了当前市场能否接受这一商业意愿。在艺术坚守和商业操作这两者之间，院校生们似乎在不情愿之间选择了'骑墙'，这不是他们所能左右的事。"

我倒认为，把 "骑墙" 称为打 "擦边球" 更为恰当一些，它更具有积极的意义。设计不同于创作，它不可避免地要受到市场的一些客观制约，而且还要受到要适应批量生产的工艺的制约。否则，那只能称为 "创作"，或者是

《商韵》14K黄金 "中国金都杯" 首届黄金首饰设计大赛一等奖 曹彦 2003年

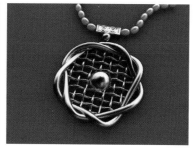

《情结》 "中国金都杯" 首届黄金首饰设计大赛三等奖 石琳 2003年

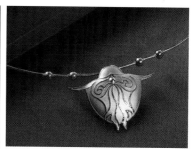

《荷包》24K黄金 "中国金都杯" 首届黄金首饰设计大赛三等奖 申文广 2003年

"创作式设计"。

　　在给另一个班上课时，我带领他们考察了北京最著名的首饰店——菜市口百货商场。在人气旺盛的菜百，遇到世界黄金协会在全球推广的K-gold活动在店里举行，同学们看到了K-gold最新的款式，也询问了销售人员许多问题。在毕业设计时，有的同学的定向就是在理论和设计方面进行探讨：艺术与商业的结合，这样，可以使毕业设计、理论成为走向社会的一个"跳板"，为学生们日后的工作打下一个良好的基础。

　　在我看来，首饰设计与市场结合的难点不在设计方面，而在人的观念。由于多方面的原因，在中国，首饰设计还没有得到普遍的重视，在商家决策人的眼中，上百张图纸还不如他的一串珍珠金贵，尽管其中有他十分看好的图稿；还有不少人恐怕依旧抱有："搞什么设计，买一个样子、拷只模，不就行了"的想法。如何与商家合作，这还需要继续在实践中不断探讨。

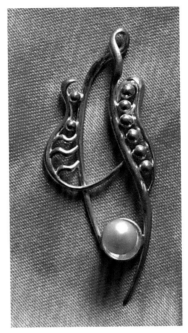

《韵》银版（客户：深圳奥之宝责任有限公司）2002年　王玉峰

　　我以为，艺术上的追求与实用性的紧密结合不是不可能的。这需要设计者拥有较高的文化内涵与较强的表现能力；合作的目的不全是为了赢利，其实也是为了在实践中通过得到客户的认可，探索一条首饰艺术与商业化相结合的道路。

　　也有很多人说：首饰设计要适应社会、适应民众。

　　其实，真正具有美感价值的首饰设计，并不会消极地适应市场，它总会一再地突破老的适应关系，由自己来建立新的适应，并起着一个引导消费的作用。

　　图稿就是通向市场的桥梁。了解社会的需求，适应社会的环境，发挥出艺术院校的优势，这不仅应该是学生们迈出校门就要学习的，也应该成为大学教师们不断研究的应用性课题。

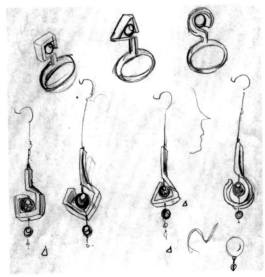

首饰设计手绘效果图　2005年　郝龙

艺术与生命的足迹
——学科交叉教学中的首饰艺术教学实践案例

教学案例重点提示：

1. 广泛吸纳艺术养分；

2. 积极参加全国举办的首饰设计大赛，将自己的设计作品融入社会实践中去

2008年6月26日，在苏州相城体育馆世界休闲小姐总决赛颁奖现场，公布了2008苏州相城中国珠宝饰品设计大赛获奖名单：清华大学美术学院荣获集体荣誉奖，以及金奖、银奖、铜奖、入围奖总计7个奖项。

工艺美术系艺术硕士刀莹的《风之月》获得项链组金奖，她的臂环《风之舞》获手镯组银奖；工艺美术系05级林菁的《希望》获耳环组金奖，她的戒指《希望》获戒指组入围奖；工艺美术系艺术硕士唐源羚的《闪耀的果实》获戒指组银奖；信息系马秀文的《谁动了我的奶酪》获戒指组铜奖。

参赛的30余名同学来自清华大学美术学院的不同专业。在设计过程中，他们投入了大量时间和精力，近70幅设计图稿代表清华大学美

术学院参加了首饰设计大赛，赢得了评委们及主办方的一致好评（清华新闻网2008.7.讯）。

首饰艺术实践课程案例：2008苏州相城中国珠宝饰品设计大赛

引言

www.pearldesign.com.cn2008-04-07讯："2008年3月31日，闪耀在渭塘—中国珠宝饰品设计大赛（北京站）的第一站选择中国顶级的院校清华大学。为本次大赛的高规格定下基调。北京站的顺利开展也揭开了本次设计大赛的校园推广序幕"。"大赛启动后，分别在全国14个省市和北大、清华、复旦等全国近100所高校开展落地推介，收到了一千余幅/件珠宝饰品设计作品……"

1. 组织参赛人员

由于时间紧迫，如何组织清华大学美术学院的学生们参赛的问题，一直到5月19日——全院首饰艺术选修课快开课时才想好。

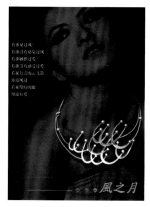

金奖　刀莹

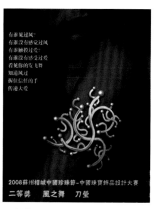

银奖　刀莹

旋转同心　入围作品　王婧

我打算分2组进行：

A组——上学期跟我上过首饰艺术选修课的同学，也包括已毕业了的2～3个同学（他们的作品是实物，可以运用电脑完成效果图）；

B组——将要上选修课的、来自不同系和专业的同学。

当通知、动员完A组入选人员时，离交稿就只有一周时间了，而B组的同学还没见到。

2. 确立设计主题

作为一个设计团队，要强化整体的印象，首先需要确立设计主题，以使其形象鲜明、有力度。

当时正值汶川大地震，"关注时事，传达大爱"就成了大部分同学表现的主题。用首饰的形式表现、关注时事，在此特殊时期，恐怕是仅此一例。后来，黄金协会的安老师，看了此系列设计很感动，并在广东黄金首饰设计论坛开始之前放映了此系列设计，其主要目的是为了提示人们关注：首饰设计与社会时事相结合的表达方式。据悉，放映时现场气氛严肃、庄重。

"风在我们身边吹，那是一种力量，看不见，摸不着，却真真切切地存在，没有人能告诉我们风是什么样子，但会有人一指被风摇动的树枝告诉我们"风在那"。是的，我们的身边，还有一种强大的力量，看不见，摸不着，但是每个人都感受过，那就是"爱"，风来自自然，爱来自心灵，所以，风让我们的身体感知，爱让我们的心灵感知：不会说话的婴儿在妈妈怀里是知道爱的，天各一方的情侣在思念中是知道爱的，不抛弃不放弃的朋友在互相搀扶中也是知道爱的……爱是一种责任，是一种该坚守的信仰"。（刀莹）

此时此刻，首饰的造型语言，已成为化为艺术语汇，蕴涵着无限情感，凝聚着巨大能量，冲击着人们的心灵。

3. 通宵达旦、紧张备战

5月19～23日，在短短的5天时间里，我经历了教学生涯中最为紧张的日子：

5月19日：星期一，首先，为B组——上选修课的、来自不同系和专业的同学交代任务；然后在多媒体教室演讲"首饰艺术"，并介绍了大量往届生的设计作品；最后布置画设计草图，确定了主题——关注时事；交代要求："明天看作业，每人上台演示并讲解自己的设计构想"；整个过程进展的速度、压力之大，前所未有。

5月20日：星期二，按计划进行——每一同学走上讲台，边讲解，边展示设计草图；在这一天，我邀请了北京蓝狮极致珠宝公司程学林先生来介绍他自己的设计作品。程老师向同学们展示了自己的珍珠首饰，使同学们对珍珠的材质特点有了直观的认识与感受。听程先生谈创作体会，也使同学们受益匪浅；最后，程先生又对同学们的设计草图进行了指点；马秀文同学《谁动了我的奶酪》的设计草图，得到了肯定。

5月21日：星期三，我又邀请了首饰设计师、总经理于晓红老师对学生的设计草图做指点。A组同学刀莹、唐源羚、许雅乔同学的效果图获得了于老师的肯定。同时，她们的设计作品，也给B组同学做出了榜样。

5月22日：星期四，这是决战的最后一天。因为5月23日星期五，我将携带图稿赴苏州相城，参加设计图稿的初评。

后来刀莹写了一篇文章，对那一天进行了描述："送参评方案的头一天让我难忘，这一次参赛的同学很积极，大家都在抓紧最后的时间完善自己的设计，所以到了交稿的头一天下午，仍然有很多同学在电脑前忙碌，最后，大家干脆把电脑都搬到孙老师的工作室，一边做，一边讨论，为了达到理想的效果费尽心思，并且毫无保留地交流自己作图的经验，道

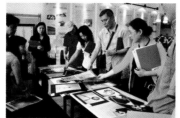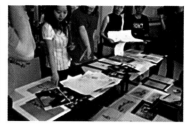

2008苏州相城中国珍珠节——中国珠宝饰品设计大赛评判现场

不明之处干脆一把抓过鼠标，帮对方做一把。我也是很晚才去交稿，一进去，热火朝天的情景让我一怔，大工作台上，七八台电脑一字排开，中间还有雕蜡的工具箱和吊机，大家都盯着电脑，即便和身边的人讨论，眼睛也如粘在屏幕上一样。"

那一天，我和林菁熬了个通宵，一直到第2天的凌晨，才修改完她的效果图。

5月23日：星期五，在临出发的前几分钟，还在接受同学们发过来的电子邮件。

4. 关键时刻，不言放弃

5月24日在苏州相城进行了设计大赛的初评，清华大学美术学院参赛近70幅效果图，其中有35幅设计作品获初选入围资格。按计划，本应进入实物制作阶段，获得入围资格的同学也准备去南京首饰制作工厂参加监制的工作。但主办方突然更变了主意：不承担初选入围作品的加工费用。

当时先下厂参加监制的刀莹同学事后回顾了自己的感受："很幸运，我的作品有两件入围了，接下来该做成品了，在前面已有半成品的基础上，我对作品的厚度和尺寸都做了调整，为使它更具有立体感。我们把制作点定在了南京，一个设备很齐全，技师经验丰富的首饰厂。

我一个人先到了厂里，最开始并不顺利，制作的程序、时间和资金都出现了不大不小的问题，独在异乡，面对如何选择时，我心里有了犹豫，想着不确定的未来，想着家人正独自承担生活的琐碎，想着自己工作室里急待完成的其他作品，我不知道自己是否要投入时间精力和资金去做这件事。曾经孙老师在看到我制作的一系列银制品时戏称我'很疯狂'，那是我对首饰艺术一种强烈简朴的热爱，没有任何功利的要求，别人的看法也不重要，就只有将自己的想法付之实现的单纯愿望，可是处于这样一个很现实，很社会化的情形之中，我却有点不知该怎么办了……和孙老师电话沟通了很长时间，有一句话忽然激醒了我，她说'要坚定信念'。这句在平时会从耳边一滑而过的话，一下子让我明白了自己的状态，马上让我回归到原来自己对首饰艺术那份简朴的情感中。"

针对放弃还是坚持，我与刀莹先后多次通过长途对话。我还是让她自己作最后的决定，因为，她要面临经济等方面的压力。当听到她坚定的回答时，我表示："坚决支持！"同时，我也动员在北京的4名同学，将他们的设计作品做成实物，或进行复制、修改，因为大赛要求制作成实物，这样才有可能进入评奖阶段。此时此刻，南京的李苏萍老师对学生们表示了支持，她决定帮助同学们做出成品，争取获得成功。

6月10日的终评，有25件作品入围；

6月26日公布了获奖结果：清华大学美术学院获集体荣誉奖等7个奖项。

小结：本次社会实践的组织工作、教学成果是显著而成功的，参加的人数、提交的设计图稿之多，是前所未有的。设计水平也得到组委会的肯定与好评，参与活动的老师和同学们，为首饰事业的发展，做了一件很有意义的事情；但是，如何应对社会上的人和事，还需要在实践中不断磨炼。

原创——艺术、设计的生命所在

——第四届（潮宏基杯）全国首饰设计大赛有感

2005年，作为评委，我参加了中国宝玉石协会主办的第四届(潮宏基杯)全国首饰设计大赛的评选工作，面对两千多幅设计稿件，可以感受到参与者的热情与智慧的闪烁。大赛宗旨是：通过举办全国首饰设计大赛，推动首饰事业的发展。潮宏基在全国举办首饰设计大赛已有四次，其影响力在不断扩大，知名度也在进一步提高，参赛作品的大幅度增加，证明了这一点。一些设计新颖，构思巧妙的设计脱颖而出，我们可以看到其在设计理念、内涵、实用性、市场推广性及设计效果等方面，在创新的基础上产生了质的飞跃。在评选获奖作品时，具有精良工艺制作，富有艺术感的首饰作品，得到了首饰界专家、加工商、销售商和国外业界人士的一致好评。

但也有人认为在这次首饰设计大赛中，东方的元素提炼得还不够。因此，就如何使艺术性与商业性相融合；如何把东方的元素融入首饰设计中去的问题，引起了许多人的思考。

这使我想起2005年6月在清华美院本科生的毕业论文答辩会上，针对我辅导的学生的论点，老师们之间就首饰的艺术与商业结合的必要性产生了激烈的争论，许多人认为大学生的首饰设计没有必要考虑商业性，还有的老师问：为什么中国的首饰设计这么落后？面对众多人的质疑，我坚持认为首饰的艺术性是可以与商业性结合起来的，成功的范例就是当时世界黄金协会推广的意大利K-gold设计在京的展示。同时，我坚信：中国人是非常聪明的。我告诉那位老师，首饰设计领域的浪潮正在涌动，我认为用不了多久，中国的首饰事业的发展将会令世人刮目相看，并很快会形成星火燎原之势。

在中国，现代首饰设计的开始，不过二十几年的时间，太多因素的遏止，使在历史上曾经辉煌的中国首饰发展缓慢至今，它远不及其他设计领域紧紧追随着时代的脚步。一次在全国首饰设计大赛的评比会上，针对参赛设计作品的整体印象，我禁不住发表了自己的看法：为什么不能学习西方的一些造型方法？概括、简洁、明确的富有时代感的设计正是我们所缺乏的。当场就有人强调说：这是"民族风格"的特定要求。我却坚持认为：当代首饰设计不应追求所谓的民族性——繁琐的、清代装饰风格的首饰造型；反之，极具现代感的中国博大精深的远古时代的玉器，以及汉唐的简洁、明快大气的艺术造型风格，才是我们应该汲取的民族精华。

但首饰设计一定要具备民族风格吗？我看不一定。设计有着许多的可能性，它既可以是本民族风格的，也可以是具有现代风格的。我认为，

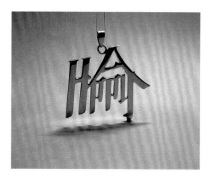

《HAPPY》 银饰 5cm×5cm 徐冰 2005年

可以根据具体要求而确立相应设计的主题，大可不必整齐划一，强求一致。重要的是：要有原创性。这才是艺术的生命所在，也是设计的生命所在。

实际上，东方的元素与现代首饰设计并不严格对峙。在首饰领域中，都不可能采取单一的选择，单一的选择也已不是真正的选择，具有创造意义的选择。提倡"继承发扬"传统，绝不仅仅只是复制"过去已经存在的东西"，而是要创造出"过去从未存在的东西"。

在这里我想介绍一下当代艺术家徐冰的艺术与首饰设计活动，或许会带给我们·些启示。

2005年初春，在首饰工人潘师傅家一间简陋的小屋里，孕育了一次革命性的首饰设计实验：徐冰试图将他著名的"英文方块字"转化为首饰的表现形式。

在艺术界，徐冰的名字是众所周知的。他的"伪汉字"——《天书》曾震撼了西方人的心。1999年他获得了被称为美国的诺贝尔奖的——麦克阿瑟天才奖。

在世界范围艺术界里享誉盛名的他，从2005年初开始涉足实用品——首饰的设计尝试。他一接触首饰设计及材料，就被首饰的装饰实用性、材料、及简而易行的加工方式所吸引，他力图将自己在艺术领域里的"英文方块字"转化为首饰的表现形式，向世人展现自己独特的首饰设计理念。

"英文方块字"，是徐冰在1994年，按照汉字的笔画结构重新排列英文单词的字母。他试图"对字形中微小量的改变验证出人类习惯概念的局限与顽固。"这种书法使西方人内心深处受到震撼，"他们在极度陌生又极其熟悉的转换中体验到的是一种过去不曾有过的境界，以往的概念也受到了一种打击。"

从1994开始，英文方块字书法培训班就配合他的展览，在世界各地举办。徐冰在"英文方块字书法"中将博物馆、表演中心、美术馆变成教室，教西方观众学习如何写英文方块字书法。他还举办短期训练班，出售普及教材，使传统的高级文人艺术变为普及文化的实用工具。为此，他曾与纽约大学专家经过了长达10年之久的合作，研制有关英文书写字形的计算机字库和特殊工作软件。他"只是想通过自己的工作显示创造性的重要以及对事物的独特态度。"他感兴趣的是"对人们习惯思维的改造以及对一个概念边界的触碰。""英文方块字书法"受到了西方人的喜爱，并引起了世界范围内的轰动。

在首饰设计开始之前，徐冰首先选择了几个字，例如：Happy(幸福)、Love（爱）。首先，在字义上就会让人们普遍喜爱，无论西方人还是东方人，对富有吉祥寓意和美好字意的首饰"语言"，有着源远流长的、根深蒂固的偏爱。从这一点来看，徐冰的定位是对的，再加上他独有的"英文方块字"表现，注定这是首饰设计的新概念——一场首饰设计语汇上的革命。在古往今来以往的中、外首饰设计里，运用字型，作为造型语言的不能算少，但未免显得有些太直观了。例如，在中国首饰造型中，迄今为止依旧大量使用的汉字：福、禄、寿、喜、财。单一的规范字体，没有创意的组

《衍》张亚楠 2006年
（第三届中国淡水珍珠首饰设计大奖赛 业余组 一等奖）

合、连接，明显地缺少设计的表现；相比之下，徐冰采用"英文方块字" 作为首饰设计的表现语言主体，使首饰造型给人一种新奇、有趣、独特的视觉感受，因为"英文方块字"字体本身的设计就极为聪明、精巧，作者曾对字体的笔划有着非常严格的规范。金属材料坚挺的特性，纯银质色泽上的美感，以及加工工艺的精良，均烘托并显现出了"英文方块字首饰"挺拔、精练的抽象造型美；尤其是通透的表现手法，既获得了鲜明的影像效果，又节省了材料，减轻了重量，同时，还使人们得到一种愉悦的心理感受。

在我国，近年来首饰设计比以往已有了长足的进步，首饰市场上的款式也是日益丰富。但创新的、有设计家个性的首饰设计仍很缺乏。很多人说，首饰设计要适应社会、适应民众。其实，真正具有美感价值的首饰设计，并不会消极地适应市场，它总会一再地突破老的适应关系，由自己来建立新的适应，并起着一个引导消费的作用。

从20世纪60年代以来，在欧洲和美国，许多首饰家为了寻求创新及突破，开始向美术及其他设计靠近；同时，艺术家们也在探索着如何把首饰作为一种艺术项目的问题。艺术家的介入，可以使首饰设计表现领域与语汇更加开阔，更加自由。

从中国当代著名艺术家徐冰设计的"英文方块字"首饰中，我们可以"读到"首饰的另一种语言，并给人们带来了一种启示：如果首饰设计家们能够着眼于制作更多的有趣味、有创新和能佩戴的首饰作品，那么，首饰就不仅仅是财富的象征及装饰的物品，它还可以成为富有一定内涵的感动人心的艺术品。

从2003年起，我担任全国首饰设计大赛的评委7、8次，目睹了呈上升趋势发展的中国的首饰设计大赛盛况。

在纽约第五大道的高档首饰精品店里，我看到了艺术与商业结合十分完美的富有特色的首饰：无论是以艺术品面貌出现的饰品，还是商业化特色较强的产品，它们均已成为艺术的载体，拥有着设计者独到的设计理念，传递着美的信息。反之，具有阿拉伯首饰风格的专卖店，给人的感觉倒是风格鲜明，但风格却是"永恒"不变。如同我们反复看到少数民族银饰的感觉。

时代在变迁，人们的意识也在发生着巨大的变化。发自设计者内心的、富有个性的首饰应该是最具有生命力的。它可以以自己的面貌与世界平等对话；它蕴涵着设计者独有的声音，折射出本民族固有的文化特色。所以，我以为在首饰设计大赛中，不必过分一律强调"东方特色与风格"，那几乎是缺少变化的同义语。同时，无形中也是一种束缚，约束了人们创造、想象力的发挥。

发展、促进中国自主设计力量，提倡原创性，提高首饰的文化艺术含量，已成为当务之急。近几年来，各种类型的全国性首饰设计大赛的不断举行，对中国的首饰事业起到了很好的推动作用。无论是主办方，还是赞助方；无论是积极参与者，还是制作厂家，他们为中国首饰事业所做的一切，都应该载入中国现代首饰设计史册。

狂野的艺术表现
——Susie Cowan 的首饰设计

Susie Cowan是一位漂亮、浪漫、充满艺术天赋的美国女人。年轻时，她钟爱舞蹈表演，喜欢自编自导现代舞，还经常参加在百老汇剧院里的表演；她喜欢东方艺术，曾去日本留学，学习日语；她也喜欢自己设计演出服装，为此投入了许多精力与钱财；现在她又尝试着艺术首饰的设计与表现，并为此投入了自己大部分的资金及热情。

临别，她送了我一盘她的作品光盘。回国后的一天晚上，打开仔细观看，令人感到惊异的是她的作品表现风格竟是如此的粗犷、奔放，简直就是一首首节奏分明的摇滚，又仿佛在首饰造型中融入了舞蹈的精灵，自由而充满了野性之美。她采用纯银作为首饰造型的材质，用不同的工艺制作，有錾刻、浇铸、镶嵌、金银错，有时也吸纳了景泰蓝和珐琅方面的独特技艺进行表现，让粗犷的首饰平添了许多妩媚与妖艳。她让黝黑的美人佩戴上这种白色银饰，并亲自设计造型，一并向人们呈现出了一种沁人心肺的冷艳之美。

她的乳饰设计尤为引人注目：大约有1.5 cm厚度的银片，采用镂空、凸起的圆形的形式、中国传统龙、凤图案设计，佩戴在质感极强的黑亮皮肤上，白与黑相互辉映，相得益彰；在这里，体现的已不仅仅是首饰之美，黑美人的肢体造型设计，以及整体构图表现，展现了女性的妩媚性感，从而也烘托出了乳饰之美。

在Susie的这件首饰设计中，沿用了中国的传统图案表现，也反映出她对中国传统文化的喜爱。她来过中国数次，尽管对一些事看不惯，但对中国的古代建筑、古代文化、艺术遗产却是由衷地喜爱。

她的发卡设计表现出了一种随意性：喇叭形的造型，手工的味道很浓，不规则的边沿处理、自然弯曲的弧线形，与黑美人极富张扬的个性形象十分吻合。她的鳄鱼挂坠造型设计显得十分稚拙，工艺制作也有些变化，采用镶嵌及填充珐琅的工艺，与外形很吻合，使人联想到儿童画。在项圈与手镯二件套的设计上，Susie 也尝试了首饰绘画性的表现。 由于手

发卡　银　Susie　2000年

镯体积大，易于设计者充分的自我表现，所以Susie也很喜欢进行单体的手镯设计。在这里，Susie的手镯设计倾向像雕塑般的占有空间，以几何形为单位，进行组合、连接，形成富有现代感的硬朗造型，刺激着观者的视觉。另一款式的手镯，多用弧线：呈凹形的银片，形成柔和的光影，丰富了表现语言，也淡化了棱角的硬度。两件首饰都具有占有空间的强烈意识，我想，这肯定与Susie曾是一位舞蹈家有关。舞蹈讲究造型的空间美及音乐的节奏感，同时，她还具有把握舞台整体设计效果的能力的特长，从而也造就了她的首饰风格，那是一种别人无法取代的、无法被掩盖的首饰艺术风格。

我曾在著名的suho大街欣赏各种首饰画廊，还花了不少时间参观了哥伦比亚大学、纽约大学、服装设计学院图书馆及艺术院、系，琳琅满目的首饰及画册让人目不暇接，让人感到首饰设计已走到了尽头。但Susie 的首饰设计，却宛如新泽西早晨公园湖边清新、湿润的空气，使人记忆犹新，难以忘怀：那是属于她自己的一种独有的、狂野的设计风格，同时也渗透了一种她特有的、高贵的气质表现。

曾有人问我，对纽约的感受最深的是什么，我觉得是人，尤其是女艺术家，其中有美国本土人，也有华人。她们美丽而又多才多艺。许多人最初从事的是音乐、舞蹈、唱歌，而后又转为首饰设计、艺术摄影，或实用品设计，这个转变并没有影响她们的魅力，反而，转变使她们更出色，有的成了纽约艺术家中的杰出人物。从我听到的、看见的和接触到的这些人的作品中，我体验到的是真诚的表现，我感受到的是作者的心在跳动，画面中浮动着的是动人心魄的乐章，它表现了作者的最真挚的情感，在这里，迫使人们关注的是作者发自内心的充分表现，而不是做作的、技巧的炫耀。

自由表现的世界
——程学林的艺术首饰设计

与程学林老师相识很偶然。在一次全国珠宝首饰展销会上，同他谈起了首饰设计，共同的兴趣与相近的观念，使我们有一见如故的感觉。已有五十余岁的他搞首饰设计纯属个人爱好。虽然以前学的是机械设计制造，也没有受过美术方面的专门训练，但由于他的父亲是一位早年留学英国的著名地质学家，所以他从小就接触到了各种宝石，并一直对丰富多彩的天然材质之美有着浓厚的兴趣与喜爱。

自幼喜爱涂鸦和手工制作的他，近些年来，利用空余时间，研究使用各种天然材质并进行搭配、组合，设计创作了近百件首饰作品。他选择制作首饰的材料很多，有钻石、红宝石、珍珠、松石、珊瑚、贝壳、金属、玻璃，以及各种木质材料。他所关注的是：如何更好地表现出材料本身的美感和首饰造型的雕塑感。

从他新近创作的《相对运动》首饰造型中，可以感受到作者对作品倾注的热情：作者使用紫晶、松石和银质材料，使天然色彩淡雅的半宝石与银白色形成协调高雅的调子；简洁概括的表现手法，使作品风格简洁、明快，富有时代感。

他的《夜》与《昼》同样具有这样单纯的造型。在作品中，作者很巧妙地使用黑蝶贝的正、反面的黑与白的色泽，并分别配以钻石、红珊瑚。打磨圆整的饰物外形，更衬托出贝壳肌理的不规则的自然之美。人们还可以特别注意到他的细部表现：金属托的处理使人感到很别致，不对称托的造型精致而灵巧，在作品中，起到画龙点睛的作用，这般细腻、微妙的处理手法，与他曾经学过机械制造有着密切的关系。这不由使我回想起大学毕业答辩时，袁运甫主任问我的一个问题：谈谈局部在整体中的作用。当时由于心慌，也忘了怎么答的，只记得一位同学事后说我是：所答非所问。此事已过二十余年，但我却时常回想起关于细部问题的提问，尤其是每当看到局部处理得极为精致的艺术造型时。

程老师的首饰设计特别关注材料的运用，

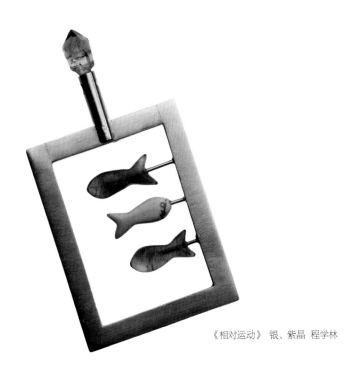

《相对运动》 银、紫晶 程学林

在他的眼中，每种材料都有不同的美感。在耳饰《空中花园》设计中，他采用了纸板、白松石、翠石等材质。纸板为衣服的商标标牌，它优美的图案及材质，吸引了设计者的注意，把它进行巧妙地利用与组合，这是作者在材料运用中的一个小小的尝试。另一件耳饰所使用的材料为软盘的配件和带有小鱼图案的化石。作者力图通过带有不同时代烙印材料的组合，寻求"现代与远古跨时代的对话"。

程老师的戒指《一点红》的设计很有趣，金属、红宝石，配以玻璃片，纯手工制作，作品力图表现出池塘中的睡莲洁静之美。作者用玻璃与金属相配，使金属物体反射出丰富的影像及光芒，不但提升了金属材料光洁的亮度，还相互增加、衬托出了彼此的材质美感。这里采用的玻璃实际上就是眼镜镜片，作者巧妙地借用此物，展现了与众不同的设计理念与幽默感。

程老师曾给我介绍过磨制戒指中玻璃配件时的难度，也曾谈过制作硬木首饰时的艰辛，以及他自己对首饰设计独特的看法。我发现他常常

把首饰设计与制作的过程，当作"玩"，我觉得这是一种十分自由、放松的创作状态；同时，他也把此过程看作是自我情感宣泄的渠道：一种心灵与自然物体对话的方式。为此他投入了自己大部分的时间与金钱，享受着从中获得的内心平静与幸福的感觉。石头、木质，以及金属材料都是他所钟爱的首饰设计首选材质。由于所需材料的便利，他更多地是使用能够"把握"的材料——石材。他十分欣赏中国汉代玉器及石雕单纯、大气的风格，认为这才是中国传统文化的精髓。他认为，加工好的石头，具有手握时感觉很好的触摸感，这也是中国传统石器特色之一：既可以观赏，也可以把玩在股掌之中。他的作品给人的感受除了造型很单纯外，从中我还体验到一种宁静之美。作者在完全放松的状态下，心灵通过创作自由地充分表现，没有任何牵强与做作。它不张扬，不浮躁。它蕴含着一股凝聚的力量，安静且含蓄。

流动的音符
——中国当代珠宝首饰设计大师江保罗

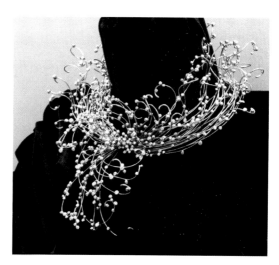

江保罗　2004年

　　我与江保罗相识，是在2002年的首届"金都杯"全国黄金首饰设计大赛评比会上。在评判现场，来自全国各地的评委们初次汇集在一起，大家都感到很兴奋，但江保罗的少言寡语反而给我留下了深刻的印象。

　　2004年初，他陪同女儿赴深圳领取全国第二届首饰设计大奖，在后台等候时，我们尽兴地畅谈了许久，或许由于我们有共同相识的人，以至于使我们彼此也少了许多陌生感：回想起以前不平的往事，使他依旧心存许多的惆怅；谈起首饰设计，他向我介绍了他自己独到的创作方法：酷爱国画艺术的他，在首饰设计上借鉴了中国特有的笔墨韵味的表现，形成了自己独特的首饰设计语言。

　　江保罗1955年出生于上海。作为中国资深首饰设计师，他对艺术的热爱是从进入上海美术学院开始的。毕业后，他致力于陶瓷绘画和陶瓷装饰将近20年。从1994年起，他进入一家珠宝公司开始珠宝的设计工作。

　　他的设计结合了中国文化艺术和当今潮流

元素，他运用中国传统绘画方法，不仅强调外貌的特征，还突出内在的精神体现。他曾三次担任全国黄金首饰设计大赛评委；四次在亚洲及国际黄金、珍珠设计大赛中获得金奖。

2004年底，我在一份报纸上，看到了他赢得世界钻石首饰设计大奖的有关报道，寥寥数语，却又字字千金，在我由衷地为他高兴的同时，又不尽感慨万分：在中国，现代首饰设计的开始，不过二十几年的时间，太多因素的遏止，使在历史上曾经辉煌的中国首饰发展缓慢至今，它远不及其他设计领域紧紧追随着时代的脚步。极具现代感的中国博大精深的远古时代的玉器，以及汉唐的简洁、明快大气的艺术造型风格，是我们应该汲取的民族精华。

江保罗设计的胜出，正是他吸收了中国传统艺术造型精华的结果。

"气韵生动"、富有流动感的线条，构成了首饰造型的主旋律，好似中国画的大写意，勾绘出波澜壮阔的江河湖海。作品极有动势，也很有民族造型风格的特点。

《水之舞》："钻石，大自然的奇迹"的首饰设计，就是他于2004年在DTC戴比尔斯国际钻饰设计比赛获得大奖的作品，也是中国大陆首次获得的钻饰比赛国际最高奖。

《水之舞》（Dances of Water）项链由总重48.88克拉的钻石及K白金镶制而成。

他的设计灵感来源于水和钻石洋溢着活力充沛的生命气息和不受约束的热情。经历岁月的洗礼，蕴涵了远古地球的神秘特质。这些特质有如夜晚海洋中反射的点点繁星，激发了作者的想象力：一串串垂坠的繁星在水面上散发出耀眼炫目的光芒；如水花般错综奔放的线条，围绕着光彩夺目的钻石，表现出清澈深邃的精髓，显现了钻石耀眼的光辉，时时刻刻散发出不可思议的大自然之美。

2004年，国际铂金协会重新设计了铂金的全球品牌形象，认为铂金的纯净犹如水滴般晶莹剔透，所以用水的理念诠释的铂金首饰最能展现其纯净的特质。

在这次以"纯净"为主题的产品设计大奖中，江保罗的设计造型，也呈现了不俗的表现。

我自己很喜欢他设计的名叫《飞碟》的耳饰，那是在2001年，他在第三届国际南洋珠首饰设计大赛的获奖作品。作品以海洋生物贝壳作为其首饰设计表现元素，通过简练的手法，设计者对黄金、铂金与白色南洋珠进行了巧妙的完美组和，优雅的色彩与不同材质对比，突出显示了其造型的抽象单纯的美感，也使这件作品具有了国际化的时尚风格。

这是实用性与艺术性结合完美的首饰设计，成功地向人们展示了设计者丰富的想象力与创造性，人们在体会这件首饰神秘与高雅的设计风格的同时，还可以感悟到它所表现出来的自然物体生机盎然的生命感。

首饰·雕塑
——转换中的趣味

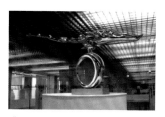

《八千里路云和月》不锈钢
120cm×70cm×30cm 2009年 孙嘉英

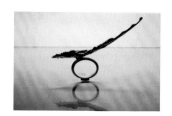

《云月之舞》银
7cm×5cm×1cm 2004年 孙嘉英

从20世纪60年代以来，在欧洲和美国，许多首饰家为了寻求创新与突破，开始向美术及其他设计靠近；同时，艺术家们也在探索着如何把首饰作为一种艺术项目的问题。

这时，许许多多渴望实现自己设计构想的人们纷纷加入到首饰队伍中来，他们中有艺术家、设计家和建筑师以及其他行业的人员。首饰材料对人们产生了不可捉摸的吸引力；首饰的装饰性、实用性及简单易行的加工方式，也鼓舞着热爱此项工作的人们积极参与和制作。

人们力图将首饰设计变为"向大众展示自己丰富的想象力、创造性、思想性的艺术媒介"。这样，首饰与艺术品的界线变得模糊了，从而也拓宽了首饰的表现空间。与此同时，各种艺术运动也影响着实践中的首饰设计者。

把首饰设计看作雕塑设计，在艺术家们看来是很自然的事情。因为雕塑在造型上讲究空间感，也具有一定的内涵，雕塑家总是想通过或大或小的造型，表达自己心中的想法、情感和观念。与浮雕壁画、圆雕相比，首饰造型的创作或设计就要轻松许多了，一个有意思的闪念，就会很快形成立体的形式，成为可以佩戴的装饰物，或者小巧可人的摆件。使艺术家们感到更高兴的是，小小的、实用的饰物，即使做上百件，也不占地方，如果用料高档，它们还会有一定的保值的作用。首饰的装饰特点，使它独具魅力，可以征服任何人。

我喜欢用不同的工艺手法，探索首饰的造型语言。铸造、錾刻、花丝、组装焊接、雕蜡、捏蜡，等等。借用工艺、材料的特点，塑造首饰的独特造型，从而释放自己的情感。

在实践操作中发现，软蜡材质的特性，产生自然、柔和、随意的形态，可以传达给人们一种轻松的情趣。

像小型"雕塑"一样的首饰作品，即使没有佩戴，也可作为独立的欣赏对象而存在，这是不依赖佩戴的佩戴艺术。

银戒指《云月之舞》的创作灵感来源于流淌的蜡型。其造型抽象而灵动、形态飘逸而自然的戒面曲线，象征着昂扬向上的一种精神，带给人以无限遐想。

不锈钢雕塑《八千里路云和月》的创作灵感，则直接来源于银戒指《云月之舞》的造型。一次偶然，看到天际飘来一条薄云，刚好经过圆月，恰似银戒《云月之舞》的造型，天作之美，促使我立即将设想实施。

从雕塑到首饰，或者从首饰到雕塑的转换中，我们可以感受到转换中的趣味，"读到"一种全新的视觉语言。同时，她也给人们带来了一种启示：大千世界林林总总的事物，都可以成为"创新"的养料，都可以为你的创作设计提供"灵感"。"跨界"往往可以产生视觉表达新的语汇。

"透"之美
——从中国传统园林艺术谈起

中国自古以来就有崇尚自然，喜爱自然的传统，"天人合一"的思想占有极大的优势。无论是儒家的"上下与天地同流"（孟子），或是道家的"天地与我并生，而万物与我为一"（庄子），均促人们去探讨自然、亲近自然、开发自然。我国传统园林在法师自然的原则指导下，布局上要求有曲折变化：在造型上则追求通透的空间：在亭榭中，以门窗桂落为景框，如面对一幅：圆形门洞外，可见蜿蜒曲折的小径及错落有致踩成的山石。另外，园林中的牌坊、窗、桥、护栏等，无不具有空灵剔透的特征。

中国新石器时代中的璧的圆整；透空的玉踪外方而内圆，正符合中国古代"天圆地方"之说，是远古时代祭祀用的法器。"透"，使凝聚着民族精神的物体，以精炼、鲜明的形式显现出来。

中国陵墓雕刻也有着悠久的历史。如汉代霍去病墓前的《马踏匈奴》、《跃马》等石刻，在造型上强调团块感：而南朝陵墓前的石兽，则运用镂空处理的手法，四肢的显露，助长了体态动势，并以其明朗、刚毅的影像效果矗立在旷野之中。

中国传统哲学中宏观的"天人合一"的宇宙观、人性、科学观、美学观与西方现代文化有着非常相似的方向。

透过亨利摩尔的雕塑，我们可以看到天空、田野、山丘丛林或川流不息的湖水。自然的环境，自然造型。虚实空间凹凸相交的张力，就像自然生命形体中的筋与健，与天地万物一起发出的具有和谐节奏的呼吸。

亨利摩尔认为："在雕塑中运用孔洞的偏爱，是一种革命""在巨石上雕凿出经过推敲的孔洞，并不会使巨石看起来单薄，相反，由于拱形结构原理，会使它显得更加强壮有力。""雕塑与空间相融是可能的，因为它包含了有意义的、形态考究的孔洞，而这个孔洞与实体一样具有特别的意义。" 从摩尔的《大拱形门》及人体系列作品，我们看到：雕塑中的"透"之美，使风化了的森林雕塑与现实世界融合在了一起。

单体雕塑上的孔洞处理，使雕塑产生"透"的效果，既可与周围环境相互溶合，又可使虚实形成对比，互为衬托；而两个有关联的单体组合，具有一种优势：如果围绕雕塑，你可以看到：两部分重叠或它们之间形成的空间，由此获得更多的意外景观。这是"透"的又一现象。

在现代环境设计中，带有文化气息的雕塑造型已成为重要的一部分。形要传达什么？材料又述说着什么？这些均成为形成有意义的空间所必需的。环境雕塑中"透"的巧妙运用，可以使景物合二为一，从而达到天、地、物融为一体的境界。"透"之美可以丰富雕塑语言并对直接改进和净化人的心灵起到一定的作用。

浮雕技法研究

孙嘉英　陆永庆

张正宇　20cmx20.5cm　郑可

浮雕——在平面上上雕刻出凹凸起伏形象的一种雕塑形式，是介于圆雕和绘画之间的一种艺术表现形式。

浮雕既可以表现凹凸起伏的立体形象，同时也可以表现错综复杂的绘画性很强的场面性景物。依据浮雕表面凸起的深浅、厚度的不同，又可将浮雕分为高浮雕和低浮雕。高浮雕接近圆雕。如法国著名的装饰凯旋门的建筑浮雕《马赛曲》，艺术家将浮雕当作圆雕来处理：人物相互交错遮掩，有着很强的立体效果，但它的背景是墙面，构图仍然是属于二维的，所以，它还是属于浮雕的范畴。

中国著名雕塑家张松鹤所做的人民纪念碑浮雕的人物，从局部看所运用的雕塑手法也近似圆雕，但是它是在装饰一面墙，由此形成而二维的画面，所以它也属于浮雕的范畴。

低浮雕又可称为浅浮雕，它可以与绘画的效果非常接近——不以真实的空间制造立体感，而是利用透视、错觉、光影等浮雕、绘画技法造成较为抽象的空间效果。

高、低浮雕的运用常常结合在一起，如中国传统雕塑中的佛，往往近似圆雕，而背景墙上的飞天、云纹、植物，却用低浮雕或者是线刻手法处理。

在中国的传统雕塑中，薄而浅的浮雕常常与圆雕相结合。从狰狞浑厚的青铜礼器，到宏伟壮观的佛教群雕；从皇家园林的白玉栏杆，到荒郊野外的石刻辟邪；浅薄的浮雕在立体的造型上，凸显了线型的美感与韵律。

浮雕表现要素及技法

浮雕的画面效果表现的好与坏，决定的因素：一方面取决于浮雕技法的表达；另一方面很大一部分则取决于作者绘画造型能力的强与弱。同圆雕比，浮雕的表达趋于平面化，而与绘画比，它又具有相对立体的表现——用光影塑造画面的空间感。

在人们的视觉经验中，亮的物体往前跳，暗的物体往后退，浮雕的技法表现，就是利用了这种"错觉"来体现形体的立体感的。

浮雕技法之一："比例压缩"法

"比例压缩"法起源于古希腊、罗马时代。这种浮雕表现技法的最大特点是：画面常常有较大的起伏。它严格按照近厚远薄的透视法则塑造形体。

物体厚度按一定比例压缩成扁平体。有时，它的前景就是圆雕处理手法，只不过有了背景而已。

浮雕技法之二："纳光纳阴"法

"纳光纳阴" 法是郑可先生所倡导的充分利用"错觉"来表现的一种浮雕技法，它利用体、面与光源所形成的角度而产生的明、暗光影透视，表现物体的立体感。

这种浮雕技法的特点是：可以将浮雕做得很

薄；同时，也可以使浮雕的立体感觉很强。要想达到理想效果，就离不开"错觉"的表现。

"以凹代凸"就是"纳光纳阴"法中，常常运用的一种表现手法。现代雕塑中，也常用此法，凹型可以产生变化无穷的光影，它要比单纯的凸型看上去表达语汇要更丰富。

"企位与立位"也是"纳光纳阴"法中必不可少的技法。浮雕要做得薄，又要形体强烈，这就需要依靠用"线"——"企位或立位"来表现。

"企位"——浮雕表面垂直于底平面的距离，它决定了浮雕的厚与薄；"立位"——浮雕局部的"企位"。

"企位"高的地方，投影就最重（或最亮），"企位"低的地方，投影就弱一些。因此，无论光源来自何方，"企位"所形成的"线"，都可以清晰地呈现出来。

郑可先生经常把做浮雕比作画画，浮雕的块、面接受光源的角度不同，就会产生黑、灰、白的调子。这就如同在纸上画素描，即在平面上，利用透视、结构和调子制造"错觉"，来表现物体的立体形象的。

浅浮雕充分利用了绘画的这一技巧，所不同的是，它还有一定的深度，利用很有限的空间，塑造较强的立体效果。

形体的结构

将复杂的对象进行概括、简化，抓住其主要形体与组合、穿插关系。这样的观察与表现，可以较为理性地把握住对象特点，并较快地理解、掌握浮雕的造型表现技法。事实证明，仅仅靠感性地表现是不够的，还要加入理性的分析和概括表现的能力。

浮雕《林永生》的刻画以简洁、硬朗的轮廓，饱满、概括的结构表现。在这里，尤其要注意细部的刻画：紧抿嘴角和紧锁的眉宇间透

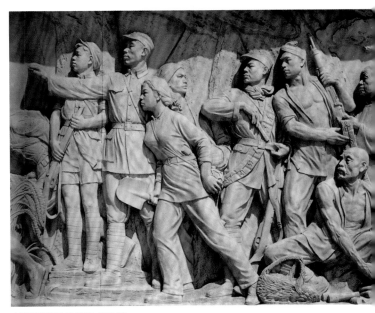

人民英雄纪念碑浮雕 张松鹤

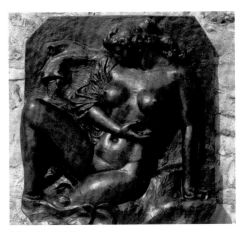

浮雕人体 马约尔

露出来的坚毅、果敢的性格特征。每一部分形块都要有明确的交代，由此构成充满张力的英雄形象。

肌理的表现

肌理——由于材料的组织、构造和排列不同，而使人得到的触觉质感或视觉触感。

拉乌尔·拉特诺斯库的浮雕作品，反映出

148

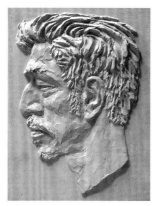

袁运生　22cm×18cm　郑可

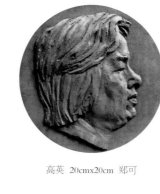

高英　20cm×20cm　郑可

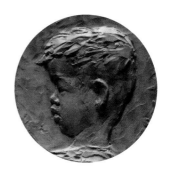

黄黑曼　17.5cm×17.5cm　郑可

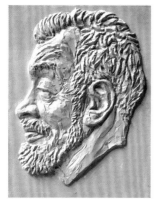

朱屺瞻　19cm×14.5cm　郑可

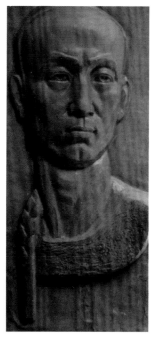

林永生
大连英雄纪念公园浮雕　80cm×40cm
陆永庆

了他所具有的丰富抽象造型语言的想象力。形体的凹凸与穿插，肌理的自由排列与组合，艺术家灵活地掌握了光与影，也就把握住了浮雕的灵魂。

从郑可先生的浮雕头像上，我们可以看到有如绘画似的"笔触"所造成的肌理的表现：经过了组织的线条，使头发不但动感十足，而且形成了丰富的调子，衬托出人物面部的质感。

郑可先生的浮雕人像有一特点，就是做得较薄。另外，人像一般也多采用正侧面的角度。笔者认为这是与他青年时代的个人学习、工作经历有关。

郑可先生早年留学法国时，学习雕塑、绘画，以及金属工艺、钱币设计等课程，是中国最早接收德国包豪斯设计理念的艺术家。据说后来在香港拥有2家公司，从事金属加工。20世纪50年代响应号召回国时，郑可先生从香港带回一台手动缩刻机。这台缩刻机可以将直径20厘米左右的石膏浮雕人像，缩刻成3厘米大小的铜浮雕。从郑可先生的浮雕人像作品来看，绝大部分为正侧面。浅、正侧面的人物头像的构图，均符合钱币/章上浮雕的造型特点。

在教学时，郑可先生多次强调薄浮雕在实用时的优越性，即避免磨损。由于郑可先生早年曾经从事的相关工作，使他对浮雕造型与工艺性的结合十分关注，也可以说，冲压工艺的局限性，直接影响了郑先生对薄浮雕技法的研究与表现。

贵金属纪念币、铜章设计在中国发展时间不长，但其发展速度却越来越快。

显而易见，郑先生培养的一批又一批设计人员，为中国贵金属纪念币、纪念铜章的成长与发展奠定了基础。

速写　孙嘉英　1980年

关于速写

目前，高考前的学生对速写的练习还是很重视的，这得归功于美术类院校对速写考题的不断改革。分数在总分中所占有的比例的提高，反映了各大院校对考生速写能力的重视。

入学后，课堂上的速写课安排一般很少，学生对速写练习的自觉性就不得而知了。据观察，高年级学生徒手快速绘画的能力是相当差的：无论是四年级的人体素描（速写），还是设计课时的草图表现，均反映出学生在临毕业时快速表现能力掌握的欠缺，实际上也是速写能力的欠缺。这种欠缺直接影响到学生的创作、设计的表现，以及日后工作中的充分发挥。

一次，我为某公司设计图稿（也可以说是改进设计），就听到有人发出的感叹，说当前毕业生功底很差。我觉得主要是动手训练的不足，以及表现方法的问题所致。最近，我带毕业班学生的毕业设计与论文，同时也给他们的日后去向牵线搭桥。公司的董事长看了他们的毕业设计电脑设计图稿后挺满意，但提出要考考他们快速设计、表现的能力。其结果是可想而知的，他们的表现远不如他们设计的电脑图稿，原因就是，大学四年里，他们很少画速写，有限的素描训练也只注重长时间的"磨"。

在纪念郑可先生百年诞辰纪念的首次筹备会上，不少人提起郑可先生当时的教学方法，就是现在看起来也是很好的。郑可先生典型的教学理论，就是"多画速写，多画设计草图。"而现在的教学课程安排，恰恰忽略了这种"动手、动脑"能力的培养。

2004年10月，我在美国考察时，亲眼看到在纽约、新泽西的大商店里，铺天盖地来自"中国制造"，但由美国人设计的各类商品。在大学里，我们着重培养的应该是设计人才，而不应是工匠！有一次系里开会时，我不禁问在座的老师们：你们知道现在社会上缺的是什么吗？缺的就是"设计"。以广东为例，制作首饰的工人有的是，少的就是有创造力、动手快的设计人员。

我认为设计人才培养的"捷径"是有的，练好基本功——速写是关键。

我画速写的时间较长，教速写的时间也不短，还先后写了几本有关的书。有时，上速写课时，我喜欢和同学们一起画，从中有一种久违了的安静与幸福的感觉；空暇时间，我还为许多公司设计壁画、纪念币图稿，通常需要在很短的期限内交稿，这就迫使我在安排孩子们睡着后，再爬起来"赶活儿"。每当夜深人静时，也是我感到最幸福的时候，常常是：下笔如有神助，设计稿往往一挥

而就。我深刻地体会到了"速写"对我的帮助，尤其是当"最最紧急的时刻"来临之即。

每当我挑灯夜战告一段落时，都会心怀满足与感激之情。

我常常会想起大学时代郑可先生、朱曜奎先生、何宝森先生、何燕明先生、祝韵琴等诸位前辈们对我的指导与帮助，那是令我永远难以忘怀的。

我也时常回想起中学时代。在那个令人感到压抑的年代里，会画画的特长曾给了我一点点自信。当时的美术老师名字叫冯丽莎，她常常带美术组的同学们去公园、动物园写生。最令人感到高兴的时刻，就是听到广播喇叭里传来美术组活动的通知，因为同班的同学们都会投来羡慕的目光。冯老师经常会给我们做示范，她大胆、肯定、流畅的笔法，给我留下深刻的印象，也为我今后的学习奠定了良好的基础，尤其是当我考入大学时，发现同班大部分同学们以前速写画得很少时，这种体会就更深了。可以说，冯老师是我在中学时代学习速写的启蒙老师。

事实告诉我们：对于搞设计的人来说，"千言万语不如一张纸"，只有手绘才能快速地表达设计者的设计构想。速写能力的强弱，直接影响了准确地表现，以及视觉效果的好坏。

2013年初夏的一天，我专程看望了朱曜奎先生。朱先生已有80高龄，但依旧思路敏捷，对往事记忆犹新。谈到教学，他一再强调速写的重要性，尤其是记忆速写，他认为这是直接影响到创作设计的最最基本而又是最最关键的基础训练。朱曜奎先生当年就是辅佐郑可先生、教授我们素描/速写的教师。正是由于朱曜奎先生自己对此深有体会，在当时才能深深领悟并贯彻郑可先生教学的精髓。

同时，朱曜奎先生对我的设计与创作给予了极大的肯定，他认为："这都是基于拥有坚实的速写基础，以及对民族文化艺术的吸纳，如同张光宇、张正宇、张仃一样，他们获得世界一致好评的动画片《大闹天宫》、《哪吒闹海》，就是得益于中国民族传统文化和速写的功力。"

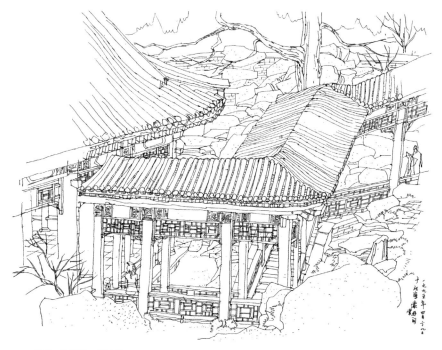

速写　孙嘉英　1995年

速写教学的践行者
——朱曜奎先生

朱曜奎教授出身于油画世家,父亲是著名的第一代油画家、美术教育家朱士杰先生(曾与颜文梁先生创办了中国最早的美术学院——苏州美专)。

在家庭环境的熏陶、影响下,朱曜奎教授如父辈一样热爱教育事业,待学生亲如子女,他常以悔人不倦的师道去教导、影响、帮助学生。他是新时代杰出教育家、美术家,也我大学时代的恩师。

1978年,我考入中央工艺美术学院特种工艺系,学习装饰雕塑。朱曜奎先生配合郑可先生,具体负责我们78班的素描与速写的教学工作。虽然当时大学里的学习参考资料、书籍很少,但学习气氛却十分热烈,老师们的教学也都非常认真负责。

印象最深的是:有一天,朱先生带来戴敦邦画的连环画让我看,给我详细地讲解了戴先生绘画的特点,并让我带回去临摹。从无意识临摹、吸收,到有意识地研究、运用,这一过程使我对速写的造型表现有了进一步的认识与提高。此阶段技能与认知的积累,也直接影响了我以后的创作与设计之路。

素描人体课时,朱先生充分调动起学生们的积极性:白天,同学们紧张、严肃,学习热情高涨;晚上,男女生分开,大家自发地组织起来写生人体。

朱先生知道后,感动得不得了。多少年后,在他作为民办大学校长讲课时,仍时常满怀激情地向学生提起,当年中央工艺美术学院特种工艺系78级的同学们废寝忘食、努力学习时的情景。

在学生们的眼中,朱先生既是一个不断进取的人;同时,也是一个勤奋、谦逊、诚恳、憨厚、善良、慈悲为怀的人。他,淡泊名利、寄托高远、与世无争,只求在知识的海洋里探微测

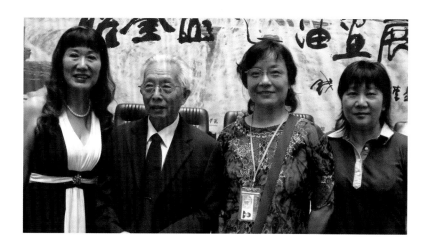

朱曜奎先生油画展于2010年9月2日在清华大学美术学院美术馆开幕。在朱先生60多年的艺术人生里，三次办学经历谱写了不可复制的历史篇章：20世纪50年代初创办中央民族学院"文艺系"，使他成为新中国少数民族文化艺术教育事业重要的奠基者；70年代初与张仃先生、袁运甫先生等一道推行"大美术"学术理念；90年代初退休后，自费创建了中国第一所民办美术学院，开创了新中国民办美术学院——北京建设美术学院设计学院。

幽，熏陶自身学养。他时常对学生讲："地冻三尺，非一日之寒"；他还提醒大家："古今中外一切艺术上有成就的人，都是要经历过一段抽筋折骨的磨砺，然后才能离迷得悟"。

临近大学毕业时，朱先生询问我对今后有何打算。当时的我对工作去向的问题是一点也没考虑，是朱先生及时提醒、鼓励我：要自己去准备，自己去争取。现在回想起来，倍感庆幸，因为及时、正确地选择了发展方向，也使我避免了许多弯路与坎坷。

朱先生不但是一位德高望重的教育家，更是一位热爱生活，热爱大自然的山水油画家。20几年前，他曾创作、设计了一幅大型炳烯壁画：在深幽、翠绿的丛林中，几只白鹭在自由地翱翔，画中折射出作者超然、平和的心态；并传达给观者一种宁静、安祥、向上的气息。

学画先要先学会做人。从造型艺术家、设计家的作品中，人们可以观看到作者的品性。

记得在1987年，著名美籍华人姚庆章先生曾问我，是不是正在"自我塑造"？毕业后通过在生活、工作中的打拼与历练，在逐步站稳后的今天，我悟到：人的自我塑造至关重要，这是与他自己作品的特质息息相关的。作品传达出来的信息，也就是作者本人精神追求的折射。

朱老师一直是一位专心教学、默默奉献的老师，他在精力最充沛的时候，投身教学，传授思想与技艺，关爱学生的方方面面，远已超过了职责范围；年迈之时，他才有了充分时间倾心创作，专注自己。这些先人后己的前辈们，凭的是博大的爱与善。近几年，朱先生在作品中注入了自己浓郁的情感与深刻的思想内涵，力图唤起人们去热爱大自然、保护大自然。这是一种爱心，也是一种善举。从朱曜奎先生正在行走的这条曲折而光辉的探索道路上，我们可以看到：他的作品已经逐步形成了中国现代山水油画画法。

线的灵动
——孙嘉明的速写

　　我的二哥孙嘉明是旅美艺术家。这里介绍的一些线描，是孙嘉明在国内时早期的写生作品。

　　在编写《快速提高素描技法系列教材——孙嘉明速写表现实例》时，重温了他早期的写生作品，给我的震撼依然不减当年：他偏爱使用繁密细腻的纯线条语言，采用放笔直取、深入细微的绘画方式，从而使画面形成节奏分明、疏密有序的效果；他的人物头像侧重用繁复的线条的穿插体现面部结构与质感；他的人体则用极为简练、概括、有力的线条语言表现。

　　从他的景物、人物线描写生作品中，我们可以看到画家对所描绘的对象倾注的热情：通过对一草一木一丝不苟、深入细微的刻画，体现出了作画者对自然景物怀有的极大兴趣，以及从平凡中发现的美感。作画者深厚的绘画功底，在这里是显而易见的。它们已非狭义上的景物速写，而是用细部处理严谨周密、弥漫着浓郁的北方山村气息的线条，组成了整体构图

　　单纯大气的画面结构，使其成为表现力极为丰富的艺术作品。据说巴黎艺术协会主席看到孙嘉明的速写后，很为艺术家所拥有的精致细微的观察力、超出常人的耐力与深厚扎实的功底惊叹不已。

　　作画者自己介绍说，他在速写过程中，从不用橡皮进行涂改，每一笔划的处理十方注意形与形的衔接，那都是一环扣一环，相辅相成的，从而形成结构精密紧密的特点。但在大构图的设计上，他却格外注意整体的简洁明确性，给人一种现代的感觉。

　　法国现实主义画家米勒说自己："像一匹马那样工作……画了大量速写。"他认为自己必须"以勤补拙"通过速写练习来培养自己的记忆性。他在速写中记录着自己往昔的生活经验和感受，同时也是他创作灵感的记载。他后来创作的不朽作品都来自他的速写。

　　法国画家马蒂斯晚年已经功成名就，却依

妇人 圆珠笔 孙嘉明 1985年

然在花园里进行花草速写，研究花草的结构形体特点，他说："我每次看到它们都不一样。"他正是通过写生过程，捕捉一种全新的感受。因此可见，写生的目的不仅仅是练习，还包含着"创作"的成分。毕加索、马蒂斯都主张"有意味的形式"，他们不间断地画人物与景物速写，力求线条简练而富有生命的活力。

而我们在孙嘉明景物速写作品里，感受到的最大的特点是：线型的繁复而有力度的表现。画面中的线条或挺拔有力、蜿蜒曲折，或轻柔翻转、穿插自如，好似注入了大自然生命的灵魂，传递给人们一种生机勃勃、情趣盎然的感觉。

在对男性人物形象的刻画时，他追求体现一种精神上的表现——像大山一样具有陡峭的山势和坚韧的气质：用山的线条、山的骨骼、山的沧桑刻画而成的"山里人"，散发出一种经过岁月的流逝、风侵雨蚀的"悲壮感"，或

称"残缺美"。宛如我们感叹中国几千年前古老的美玉首饰、斑驳的青铜器物或古拙的巨型石雕和夸张的岩石崖画所具有的神秘感和超自然的精神，从中也折射出孙嘉明自己一直所崇尚的：坚忍顽强、不屈不挠、乐观向上的人生境界。

这些线描也带给他许多创作的灵感。用画家自己的话说："绘画艺术在绝大程度上并非是作为技术而学来的，艺术家的作品之所以不同，更多地取决于艺术家本人的人生经历与素质。"在海外生活、工作十余年，不管他的足迹是逗留在美丽的法兰西大地，还是穿行在辽阔的美利坚合众国；他的画风都时时在变换着、探索着；但始终不变的是他对线型的执着研究与表现，因为他认为：只有用线，才能展现并表达出他自己的情感与心灵。

自由心灵的表达
——儿童画与徐冰的概念画

我有两个女儿，淘气而可爱。她们有一个共同的爱好，就是特别喜欢画画。大女儿刚上小学时，就会很用心地画一张本班老师的像。她生动地刻画出了老师胖胖的大脸，用带有神经质的线条表现头发，无意识地再现了这位年轻教师急躁的神情。再大一点时，识的字多了，她画面上就根据自己的心情配上文字，很自然地形成图文并茂的表现形式，可能在她看来，只有这样，才能表达出她的愿望与心情。

其实，画配"字"的形式，很小的时候在她的画中就出现了。那时她还不会写字，但却"发明"并大量使用她所造的"字"。"字"与画相配的画画方式，曾引起我二哥的赞叹，但却没有引起我的格外注意。

她的妹妹，在3岁时开始画画并有了些样子；4岁时，每天都画十几张画。由于经常得到表扬，从而也更激发了她对画画的热情，常常是躺下了也要爬起来画几张画后，才能再安睡。我发现，小小的她，画的画十分"疯狂"，感情也十分投入，我突然感悟到了什么是艺术表现的真谛，什么是虚伪做作的"创作"。

记得她刚刚画完《小伙伴》时，还不会写字的她，边说边按着我的手让我写下了这段"说明"，显然她已经意识到了"文字语言"在画面中的重要性，虽然她并不会写也并不认识多少字。

有一句话使我感受至深："唯有自由能使一个人的潜能发挥到最高极限。"

"真正的自由是一种精神状态，其中没有恐惧或勉强，没有求取安全感的冲动。"（J.Krishnamurti）

幼儿的心是自由的，它像鸟儿一样在想象的天空中自由飞翔。她们画画的目的很单纯，就是心情的一种需要。在这种状态下，画中的形象直接与她们的心灵相通。绘画，是她们抒发自己情感的最好方式。

对于随手涂鸦的儿童画，有不少美学专著针对其特点进行了理论上的探讨。在专家和画

车队 陆晓云（5岁） 1997年

妈妈在玩电脑 陆晓月（8岁） 2007年

家们看来，儿童画很神秘，人类想象的天赋在幼儿时期表现的最为充分、活跃（但有最新的研究表明：随着年龄的增长，知识的丰富，识字量的增加，人类在幼年时期的绘画天赋就会逐步减弱）。

儿童画稚拙的"书画同体"的形式，被"天书"的创作者徐冰自如地转化到了自己的艺术创作中。他用类似儿童画涂鸦的形式，将字入画，表现得直白而幽默。

1999年，他参与了芬兰加斯马国家当代美术馆组织的"喜马拉雅计划"，并前往尼泊尔喜马拉雅山区生活一个月，开始了他的"文字写生"。

这时期，他依旧以字体作为出发点，用文字的概念去"画"风景，如用草、木、山、石、土、鸟、水等汉字，但他"并不试图破坏绘画因素，依旧保留了视觉客体"，在留给观众直观的个人视觉感受的同时，还留下了一个品位思索的空间。轻松、幽默地"识字看图"的画面，风格稚拙而富有情趣。字型的差异，轻重的变化，构图的随意，形成了徐冰独创的"风景速写"概念画，它"优雅地保留了传统的书画同源，或书法入画的基本形式关系，但骨子里则全变了，全被打乱重组了。"他成功地将"乡土绘画"题材，转化成为抽象的概念绘画。

2002年，他"画"了一组"风景速写"，从画面的形象及组成形象的文字来看，中国北方农村的生活环境特色不但被表现得淋漓尽致，而且使人感到非常优美，给人一种从未体验过的视觉感受。作品猛看像是一幅天真、稚拙的儿童画，细看却是由作画者用说明景物材质的汉字精心设计、打造而成的概念（文字）画。抽象的形象，由象形汉字构成，两者相辅

读风景　徐冰

写生的大感觉；每个汉字也夸张地变形，使其更接近景物的形象。如窑洞的窑字，树木的木字，山石的山字；特别是云彩的云字：用笔轻盈而飘逸。画面中采用的字很多，很杂，但是徐冰能够很好地将它们分别控制在简洁、明快的基本形中，每一组形状，又能有机地组合在一起，形成整体画面节奏分明、单纯大气的风格。这种能力的表现，反映出了他美术功底的扎实与雄厚。

在中学时代，他的勤奋就很出名。曾听说他在冰天雪地里长时间地画画写生；后来又看到有关介绍他的文章，说他如何对着农村老乡家中的灶台入迷地画上老半天。在当时，大家都公认他的素描与速写是最具有实力的。

随着时间的流动，他的艺术观念也在不断改变。很快，他超越了早期的"生活流"情结，并一步步推进他的观念艺术创作。他"最希望的是认认真真地去做别人没有做过的并值得做的事情"，这一信念的坚守，使他成为不仅仅是中国的，而且是国际上最有影响的当代艺术家之一。

相成。作画者满怀深情地，以中国人熟悉的文字作为表现语言，用更贴近现实的朴素感情，诉说着曾经熟悉的淳朴山村的一草一木。在这里，观者不但依旧可以感受到山村中的土坡、小溪、田野、天空、农家草屋的气息，还可以读到文字直白的表达，体会到中国笔墨丰富多彩的表现，以及汉字造型的抽象美感。

《风景画-3》，表现的山形由大小不一、深浅不同、纵横交错的汉字构成，在画面中，作画者仍旧注意了虚实、光影、远近、疏密的效果；也就是说，在造势上，保留了风景

读风景　徐冰

郑可先生百年祭

1905–1987

第一次听到郑可的名字是在1978年，当时我正准备报考中央工艺美术学院，却一直拿不准报什么专业。此时，学院里正在举办教师的绘画作品联展，有一组用炭笔勾画、线条奔放娴熟的大幅素描人体，使我感受到了一种强烈的震撼……现在依旧清晰地记得，口试时，主考老师问为什么要报考特艺系时我的回答——"我要走郑可的路"！但当时，我对作者基本上是一无所知，仅仅只是凭着直觉，来感悟画者的伟大而已。

郑可先生是中国现代艺术设计教育的先驱，中央工艺美术学院的教授。20世纪初他留学法国，学习绘画、雕塑，以及设计课程，如：陶瓷、玻璃、金属工艺、家具、室内、染织等，师从法国雕塑家布歇。他是中国最早接受德国包豪斯设计理念的艺术家。1951年，响应新中国的号召，郑先生毅然卖掉自己在香港的工厂回到北京。1957年被打成"右派分子"，劳动改造了许多年。

郑可先生所做的浮雕头像和陶瓷雕塑作品极富艺术感染力。他的浮雕注重"错觉表现"，既吸取了西方现代浮雕的精华，又继承、发展了中国的传统浮雕，形成了自己独树一帜的浮雕风格。在担任中央美术学院和中央工艺美术学院教授期间，郑先生还翻译了大量国外新的设计理论著作，传授给学生们。

改革开放后的1978年，已是垂暮老人的他，首次迎来了——被他称为装饰雕塑专业"试验品"的我们班的16名同学。在以后的四年时间里，他为同学们倾注了全部心血，毫无保留地将他研究的素描、浮雕、圆雕等技法传授给学生，力图把学生培养成"全能造型艺术设计家"。作为著名教育家，郑可先生在教学上一贯倡导速写的重要性，他要求学生每天画100张速写，"勤动脑，多动手"是他强调的教学要求。他的人体素描也主张一个"快"字，他将炭精棒数根扎成一排作画，笔迹可粗可细，可轻可重，在较短的时间里，就可以完成一幅以线造型为主、表现十分丰富的人体写生素描；在人体写生时，他强调动势表现，反对对着解剖画画。当时我们十分不理解，现在回想起来，觉得也有一定的道理，他是让我们关注整体的形态特征，避免机械、僵死"抠、磨"。

严格的教学要求，大量的作业量，以及

20世纪80年代的合影 1982年
何宝森、徐进、郑可、孙嘉英（右起）

中央工艺美术学院装饰艺术系装
饰雕塑专业78级女生与郑可先生
合影 1981年
前排（左起）：张国清、郑可、
蒋塑；后排（左起）：周尚仪、
孙嘉英、黄尧、江黎、戴敏华

正确的方法指导，使同学们的学习热情十分高涨。尤其是在素描课期间，同学们晚上起来画，使当时的任课老师朱曜奎先生感动得不得了；就是在今天，作为民办大学校长的他在讲课时，仍时常满怀激情地提起当年中央工艺美术学院特艺78级学生们废寝忘食学习时的情景。在着重表现大的关系的同时，郑先生也十分注重细节的表现。一次，在画箩筐的速写时，我仅仅画了箩筐大致的形状，而没有表现出它破损的特点。郑先生见了很是生气，问：为什么对箩筐的破损特点视而不见？这件在一年级素描课上发生的事情，虽然已过去了二十余

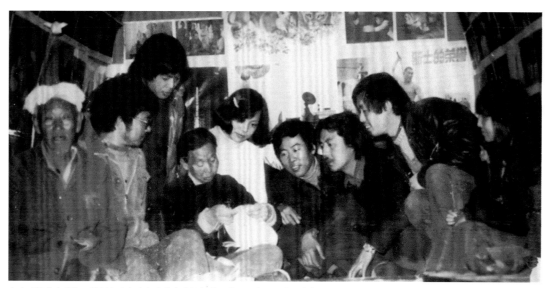

中央工艺美术学院86级研究生在陕北安塞考察民间剪纸艺术（中间为本文作者） 1987年

年，但却给我留下了深刻的印象，并使我以后在观察表现形体时，养成了特别注重对象特点的刻画与表现的习惯。在刚开学的一段时期，郑先生对同学们谈得最多的是巩固专业思想。因为有些同学特别喜欢绘画。这是因为大部分同学在入学前，没有接触过雕塑，所以在学习时，遇到了一些困难，并由此产生了转专业的念头。现在我还清晰地记得郑先生在课堂上苦口婆心地讲艺术与工艺的关系时的神态，以及自己当时复杂的心情。还有一次，在上浮雕头像写生课时，有位同学怎么也不理解郑先生独特的浮雕技法表现，郑先生当即将他的浮雕作业面朝下掷在地上，然后拾起，原来塑造得很高的浮雕头像作业，此时已压扁了，郑先生说：这才叫浮雕。他形象地解释了自己独到的浮雕"纳光纳阴"的理论，使在场的同学们都有了一种茅塞顿开的感觉。

在课程安排上，郑先生一贯提倡"锥型互套"的理论，这一理论生动地表现了基础课与创作练习课的辩证关系。除了学习基础课、专业课、理论课外，同学们还向著名民间艺人学习学做工艺品、向著名书法家康殷学习书法，

向理工科大学的教师学习绘制三视图。郑先生还多次表示要请我父亲来校讲课，介绍数学方面的知识。我父亲孙树本教授在数学教育方面很有造诣，可谓桃李满天下；郑先生是造型艺术教育家，子弟也不下三千。同属一个时代的他们，一个研究科学，一个研究艺术，不同的兴趣取向，在一起时，却有着许多共同的语言。我父亲曾多次拜访过郑先生，郑先生也多次来过我们家，他们之间有着说不完的话题。我想可能是由于他们都是教育家，而且，都有着共同的理想的原因吧。许多次，我同几个好友一起谈起郑老先生仍旧唏嘘不已，现如今，像这般为教学全力以赴的人，恐怕是少而又少了。

1998年在大连参加全国雕塑会议时，碰到一些雕塑界老专家，谈起郑可先生，他们中的许多人都曾是他的学生。一次，我邀请著名的女雕塑家张德华来工作室，聊天时谈起郑先生，张教授讲郑先生也曾教过她，那是20世纪50年代，当她作为我国首批中央美术学院雕塑研究生时；使人感到巧合的是，我是郑可先生的"关门弟子"——最后一位研究生，我们相

与85级同学们在圆明园 1986

线的印钞、钱币设计人员，有着丰富的实践经验，同时，也很珍惜来之不易的学习机会，能够很快领悟先生的指教，深得先生的喜爱。

2004年，这班部分同学来北京中国人民银行总局办事时，我们聚在了一起，感叹万分，当时他们就知道郑先生为他们的离去，感到失落，郑先生曾希望延长他们的学习时间。1987年，就在同学们刚刚毕业，郑先生紧跟着就谢世了，那一年，我还没有读完研究生的课程。一晃过去18年，他们已成为了社会的栋梁并取得了一定的成就，但先生的音容笑貌、言谈话语对他们来说却依然记忆犹新。

这十几年来，中国的首饰市场日益兴旺发达，许多大学也先后设立了金属工艺专业、首饰设计专业、珠宝首饰设计学院，并为此投入了大量资金，为社会培养了不少人才；人们已发现了首饰设计的重要性，并通过多次举行全国首饰设计大赛，来提高首饰设计水平；国外众多首饰公司也看好中国首饰消费市场存在的巨大潜力，正准备进军中国；有的则早已打入，在发展、壮大中。虽然，当前我们学校首饰设计这一项目只是作为一个课程而存在着，前几年，有限的课程也是时有时无、断断续续、举步维艰，令人一言难尽；但作为曾是郑可先生首饰设计研究生的我，却不敢轻言放弃，唯有坚持，为中国的首饰设计事业尽自己微薄的力量。

我想，只有这样，才能不辜负郑可先生生前的期望。

视一笑，都觉得很有趣，也很有缘。

1984年，郑可先生在中央工艺美术学院创建了金属工艺专业，并在1985年招收了第一批学生（大专），学习首饰设计。其中有些学生来自首饰工厂，经过学习，提高很快，他们的毕业设计作品就是现在看来，也是不俗的，有趣味的。但在80年代后期的中国首饰市场及工厂，是绝对不会接纳的，大部分同学们后来也都纷纷改行，另谋出路了。

郑可先生的学生很多，但是他在教授过程中，使他感到最为开心的一段教学经历，却是在他生命的最后阶段——1985～1987年。

在1985年，受中国人民银行总行的委托，郑可先生亲自挂帅教授来自银行系统的20余名学生，我给郑先生当助教。这些学生都是一

笔者1982年毕业留校。1983年先后在图书馆、系办公室做行政工作；1984～1987年，给郑先生当助教；1986年考上郑可先生的研究生；1987年郑先生去世后，导师由何宝森先生接替。

永远的怀念
纪念父亲——孙树本教授诞辰100周年

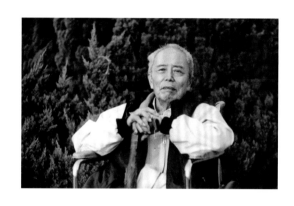

孙树本（1911-2002年）：北京理工大学教授。浙江绍兴人。1935年毕业于北大数学系，留校任教。抗日战争期间任教于西南联大。1950年调入华北大学工学院（北京理工大学前身）任教授。1979年，在理工大建立应用数学专业，并建成国内最早的应用数学博士点。1983成为国内首批博士生导师，曾当选北京市第八届人大代表。在理工大任教40余年，共培养学生3232人。其中，博士生12人、硕士生20人、本科生3200人。（摘自：北京教育年鉴，2003。）

　　永远使我感到刻骨铭心的，是2002年9月13日凌晨传来的电话铃声，以及二哥低沉的声音："爸爸不行了"。

　　时隔9年，寂静中的铃声与低沉的声音，仍不时在我耳边响起……

　　2011年9月6日是父亲100周年诞辰纪念日。

　　这些天，在父亲的关爱下成长的记忆，像圆润、散落的珍珠，在黑暗中跳跃、闪烁……

　　父母亲有4个儿女，自幼体弱多病的我一直是幸运的：与父母相处的时间最长，受到他们的关注与帮助也比其他兄妹多得多。

　　幼年时印刻在记忆最深、最美好的画面，是二哥接我和妹妹回家，当我们听他说爸爸买了一个大洋娃娃时，高兴地一起沿着北大中关园北边的一条小路上飞奔回家时的情景。

　　初上中学，爸爸面对着抄成大字报式的歌谱，吃力地、学着拉手风琴，那只为了教，同样不会的我。如今，"军队向前进，生产长一寸，加强纪律性，革命无不胜"的曲调，仍会在我口中，不由自主地哼唱出来。

　　仍记得父亲常常往来、念叨的老师、好友的名字：马文元、江泽涵、丁石孙、杨武之、薛琴坊、蒋明谦、赵淑玉、王湘浩、闵嗣鹤、张禾瑞、陈阅增夫妇、陈德明夫妇、段学复、华罗庚、牛满江、龙季和、冷生明……使我一直到现在，见到任何老先生，都会由衷地有一种亲近的感觉。

　　父亲酷爱下围棋，他常常谈起在西南联大任教时，与长他十余岁的杨武之先生对弈；熄灯后，与同室棋友下盲棋时的趣事。少年时

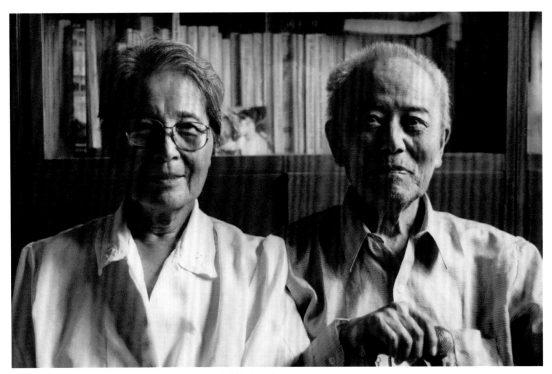

我的父亲母亲——孙树本教授与夫人崔幼平大夫 孙嘉英摄于2000年
父母亲慈爱、关注的目光，一直是我坚持向前的动力！

代，他对数学就很有天赋，12岁编写了关于数学题解的书，他的数学老师马文元先生，为他撰写了前言，称赞他是解算式的高手："解此难题者，唯有孙树本"。中学时由于贫困，父亲交不起学费，差点辍学，马文元先生又出手资助，使他得以完成学业。最终，父亲以100分的成绩考入北大预科。

我和二哥回想1978年高考时的往事，都会想起令人感动的一幕：在考完试回家的路上，正当我们兴致勃勃谈论着考试内容时，中关村路口桥边昏暗的路灯下，从坐着的一群纳凉的北京老头中，忽然站出一位老先生，向我们招手，呼唤着："嘉明、嘉英！"

妈妈时常感叹爸爸爱书如命，家里最大的花销就是：买书。爸爸每次回家，必定挟着几本外文书。书架上、床底下、柜子里都是书，有英文、德文、俄文、法文、日文（后来，部分数学书捐送给了学校）；中文的一般都是文学、棋谱之类的书籍。我亲眼看到父亲80多岁是如何学会日语，90岁如何自学西班牙语的感人情景。

曾记得有人带着嘲讽的语气和众人谈起：清华的老师很寒酸，现在家里还是水泥地。当时我就想，老一代知识分子的追求与情怀，你们怎么会了解与理解?!

父亲，我们一直在心中怀念着您！尤其在今天……

《童年的我们》当时的中关村就是如此的荒凉、美好：路边的桃花，草丛中的蚂蚱，逆光下的桑叶，以及田野里的蛙声……无数次在梦中重现，直至今日。
陈德明摄于20世纪60年代

孙树本教授（右一）在教学现场
"孙树本在微分方程、代数学和拓扑学方面都有较高的造诣，但对工科数学教学，依然认真备课，一丝不苟。初到北工，接替陈荩民主讲工农干部班的高等数学。当时陈是前辈学者，知名教授，学生不希望更换教师。但当孙树本给他们上过第一堂课后，他们就为孙的讲课艺术所吸引。孙树本一向认为课堂讲授不是单纯地向学生宣讲知识，强制学生接受教材内容，而是要引导学生一步一步地向知识的纵深处探索。他说："对任何数学问题，无论难易与深浅，必须使学者抓住思想主线，才能使学者有明确的途径。联系过去，展望未来，才可使学者有灵活运用的能力。"
〔摘自：建筑高数（新浪博客）〕

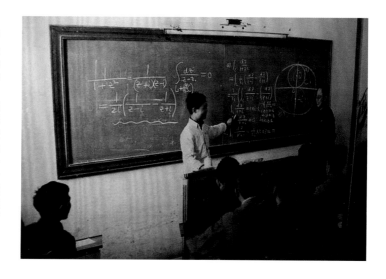

《堆满了书籍的书房》
孙嘉英摄于20世纪80年代
父亲从不催促我们读书，但他读书的身影却永远刻在我们的心里。

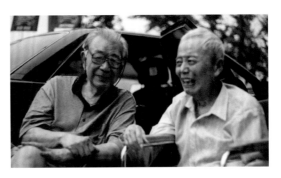

2002年8月，父亲与于光远先生在北大中关园相见。于光远先生专程把自己写的回忆录送给父亲。这是同坐轮椅的老友最后的一次见面。一个月后，父亲去世。孙嘉英摄

在于光远先生的回忆录中，记载了与父亲相识的细节。"38年过去，弹指一挥间"，往事如烟，距今已有2个38年之久。父亲悲喜交加，纵有千言万语也难以抒发胸中的万千感慨！孙嘉英摄

于光远（1915- ）：中国著名经济学家。北京华夏管理学院名誉院长。中科院院士。教授。上海人。原姓郁，名锺正，于光远是入党后起的名字。于光远学识渊博，学贯"自然科学和社会科学"，许多经济建设和经济体制改革中的重大理论问题都是由他率先或较早提出的，并参与了许多重要的决策。他是中国当代思想解放运动和改革开放的重要参与者和见证人。（摘自：百度百科）

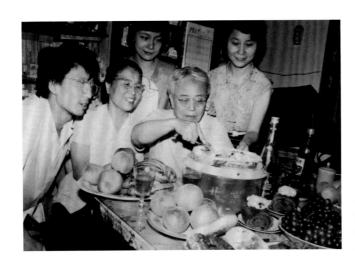

《妈妈、二哥嘉明、妹妹嘉静和我（中间）在给爸爸过生日》
陆永庆摄于20世纪80年代
过生日，是我们家的传统。当然，给父亲过生日是最隆重的。

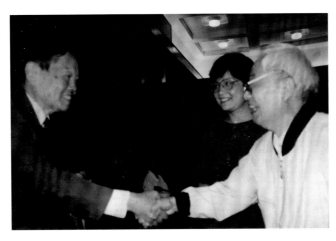

《相隔半个世纪之久的握手》
茹爱玲摄于1998年
孙树本教授与杨振宁先生在杨武之教授诞辰102周年纪念会上相见（中间为笔者）。

母 亲

素描　孙嘉英　2010年

开朗、乐观、坚强的性格，使母亲看起来不像是有如此高龄的老人。直到现在，母亲在生活中仍给予了我无限的帮助。她那种善良与坚忍的品质，慈祥的形象和所做的善事，当永远不被遗忘！

　　北大附中的崔幼平大夫是我的母亲。10月6日，是北大附中建校50周年的校庆日。上午，陪87岁高龄的老母，参加北大附中——她风风雨雨为之工作了22年的学校的校庆活动。

　　除了熙熙攘攘或苍老，或稚嫩陌生的返校学生外，几乎没见到什么老熟人。我们在校园里徘徊着、躲避着酷酷烈日，扩音器里传来了开会现场校长、代表们激昂的发言声，我感觉到了老母亲落寞的心情。这时，她最想见的人是首任副校长——刘美德老师，"她是对我最好的人"，母亲常常念叨着——从我小时候到现在。

　　刘美德副校长和已去世的尹企启卓校长都曾是我家的邻居。"文革"中他们的遭遇我从小就听到或看到过。刘美德老师的坚韧与平和的态度令人钦佩，她的意志如钢铁般坚强。母亲说那是由于她的丈夫对她好，否则根本无法顶住如此大的羞辱与虐待的（所以，在我父亲

的劳改阶段，尽管母亲很劳累，也要天天去探望，好给予他精神上的慰藉）。

　　母亲的祖辈是山东蓬莱人，闯关东去了东北。电视剧《闯关东》热播时，母亲看了头几集，就不看了，因为她觉得写得一点都不像："那时的情景比写的苦多了"。

　　很小就听过母亲讲她早年努力求学的经历：家里是坚决不赞成女孩子读书的。她只好在9岁的时候，就给住在县城的亲戚家看孩子、做家务，在滴水成冰的冬季洗被单，为的是读书时可以住在那里。后来，她又克服种种困难，用了5年的时间读完了长春医科大学的课程。母亲多次谈道：她小的时候对占领者日本人的排斥、仇恨心理；解放战争期间，被围困在长春红熙街时的恐怖经历；在疫区工作时，患上肺鼠疫挣扎在死亡线上的记忆；以及"文化大革命"时期度过的艰难岁月。

　　50年代初，母亲从东北来到北京，在北京

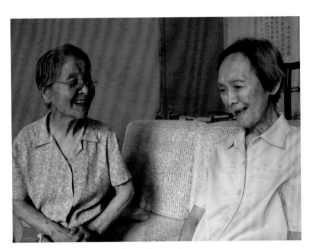

母亲看望梅贻琦校长儿媳刘自强老师 2010年

大学校医室工作了7年。

因为她的热情与高超的医术，很受大学生们的欢迎。在20世纪50年代中期，受极"左"思潮的影响，她每天都要加班加点地干。最令母亲愤愤不平地是，刚生完我二哥的第7天，稍迟一点上班，就在大会上被点名批评；而有背景的人误诊导致病人死亡，却无人追究。所以，每当我二哥过生日时，母亲就会想起这件事。当时家里孩子多且年幼，阿姨也不好找，"每天5个小时的觉都睡不了，开着药都会睡着了"，这句话不知她重复了多少遍。

1960年，母亲来到刚刚成立的北大附中。那时冬天没有暖气，环境十分艰苦。医务室只有她一个人，却承担着许多工作：发药、讲课、看病、值班……70年代的拉练，她推着一辆破自行车，坚持走完全程，别人到了目的地可以休息，她却要给众师生看病，再加上肩周炎的折磨，真是吃尽了苦头。

作为医生的母亲曾救过许多人的性命。在我小的时候，曾目睹了母亲救助多人的事例：邻居（女老师）腹部疼痛难忍，但因舍不下3个幼子，后又感到不那么痛了，就拒不去医院。但母亲意识到可能是阑尾炎，果断地叫来了救护车，让我父亲送她去了医院。事后，大夫说，如果晚一点病人就有生命危险了。一次深夜，孕妇家属来敲窗户，让母亲到家里接生（因上医院来不及了）。在任何消毒工具也没有的状况下，她用火来消毒剪刀作为接生工具，成功地解救了母子俩的性命。还有一次，有一附中学生宿舍产子，也及时得到了母亲的救治，并帮助妥善安置了小孩。

至今仍然让她耿耿于怀的是退休时所受到的不公正待遇。

尽管以往的事情有许多的不如意，母亲现在却很知足，她常常说："这是我一生中最幸福的时刻"。